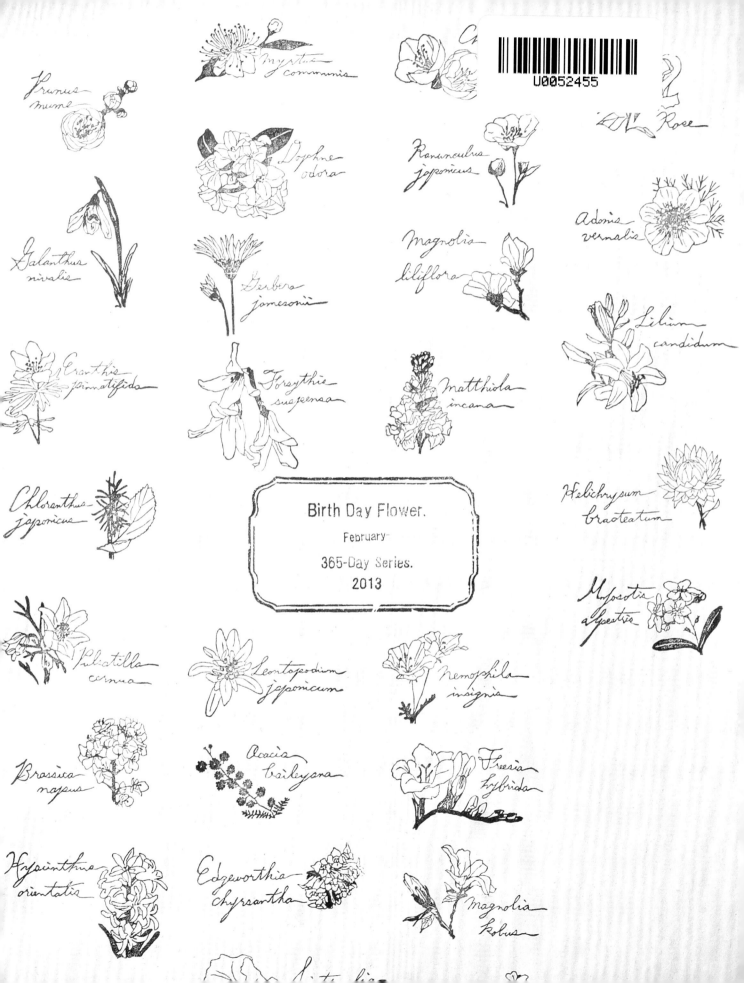

Prunus mume

Myrtus communis

Rose

Daphne odora

Ranunculus japonicus

Adonis vernalis

Galanthus nivalis

Gerbera jamesonii

Magnolia liliflora

Lilium candidum

Eranthis pinnatifida

Forsythia suspensa

Matthiola incana

Chloranthus japonicus

Helichrysum bracteatum

Birth Day Flower.

February

365-Day Series.

2013

Myosotis alpestris

Pulsatilla cernua

Leontopodium japonicum

Nemophila insignis

Brassica napus

Acacia baileyana

Freesia hybrida

Hyacinthus orientalis

Edgeworthia chrysantha

Magnolia kobus

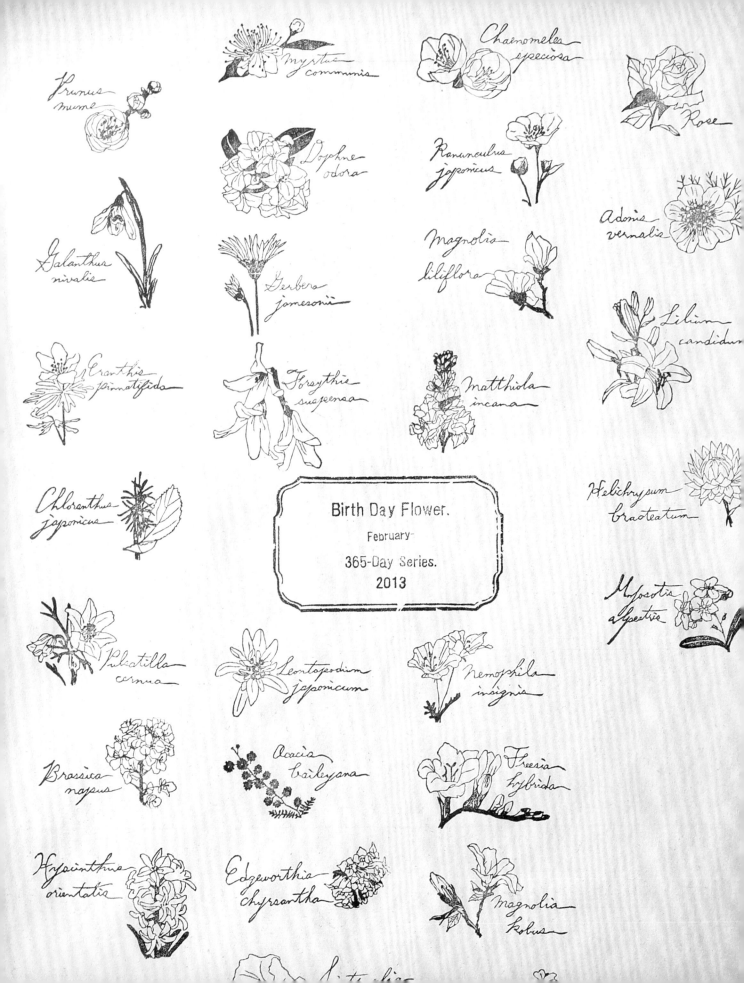

Prunus mume

Myrtus communis

Chaenomeles speciosa

Rose

Daphne odora

Ranunculus japonicus

Adonis vernalis

Galanthus nivalis

Gerbera jamesonii

Magnolia liliflora

Lilium candidum

Eranthis pinnatifida

Forsythia suspensa

Matthiola incana

Chloranthus japonicus

Birth Day Flower.

February

365-Day Series.

2013

Helichrysum bracteatum

Myosotis alpestris

Pulsatilla cernua

Leontopodium japonicum

Nemophila insignis

Brassica napus

Acacia baileyana

Freesia hybrida

Hyacinthus orientalis

Edgeworthia chrysantha

Magnolia kobus

Botanical stamps

手繪植物風 橡皮章應用圖帖

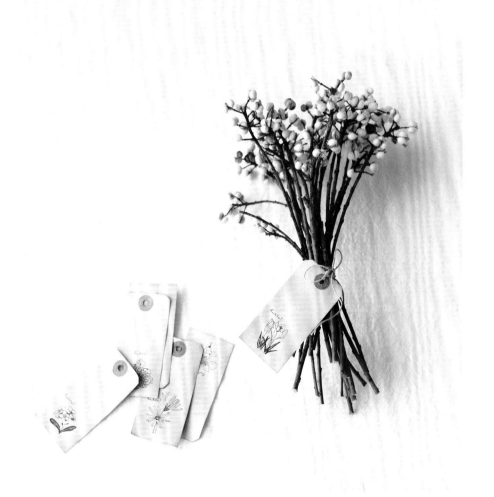

Contents

HUTTE. 加藤 利子 Eriko Kato

2004年初次接觸橡皮章時，原本只是享受製作橡皮章的樂趣，但漸漸地認真投入創作；2014年以「HUTTE.」之名於香港舉辦首次個展後，開始在日本的各種活動上販售作品。2017年起，透過手紙社主辦的「訂製日」，開始半訂製預購會活動。以細膩精緻的植物圖案橡皮章世界觀廣受注目，目前以參與活動＆作品展覽為主，不斷地擴展活動範疇。
HUTTE STAMP DESIGN
http://huttestamp.petit.cc/

Staff
設計 三上祥子（Vaa）
攝影 安井真喜子
作法插圖 長瀬京子
企劃編輯 株式会社童夢

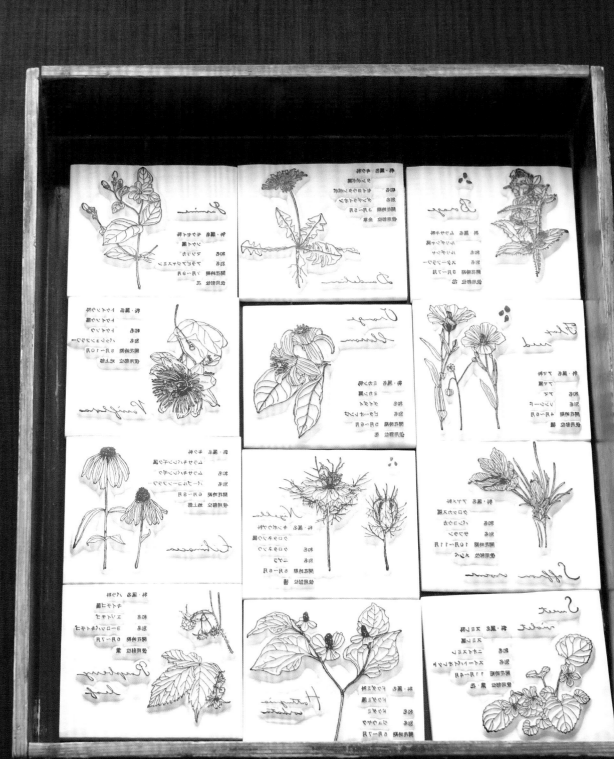

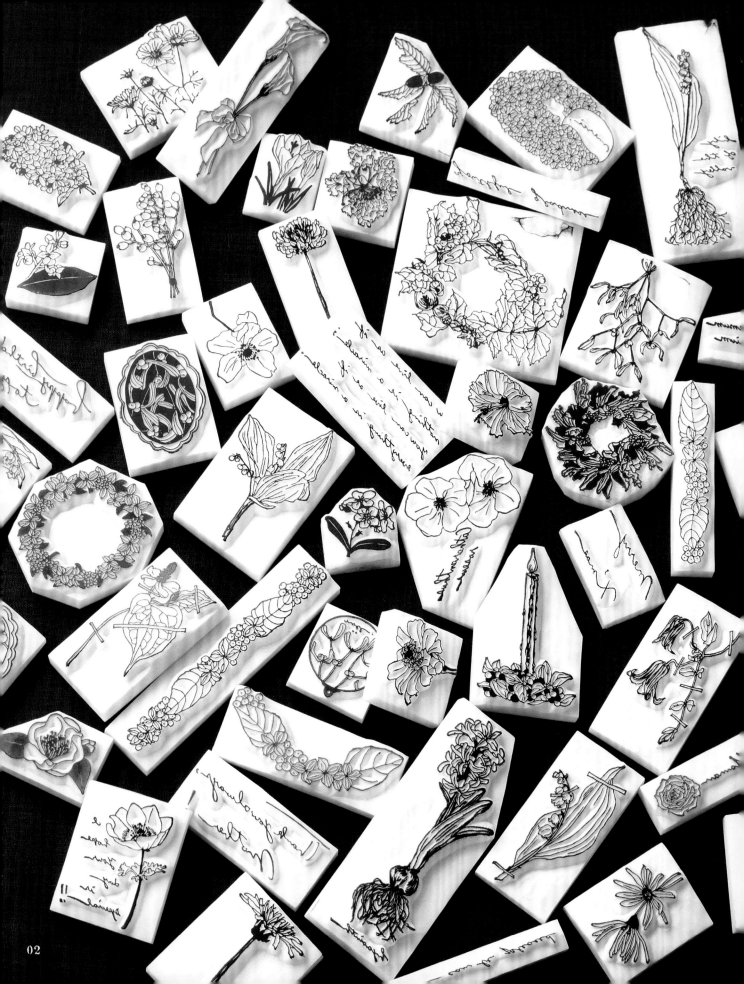

Introduction

想要嘗試雕刻製作女兒名字的橡皮章——
這就是我接觸橡皮章的契機。
在過著育兒生活的同時也持續地創作，
不知不覺間這項手工藝竟成為了表現自我的重要存在。
起初只想刻出可愛的圖案，
但隨著要求更有自我風格的想法日漸強烈之際，
我與可謂植物藝術的誕生花相遇了！
逐一描繪365日（正確而言是366日）的誕生花
＆在一刀刀的細工雕刻中投入了許多的耐心＆毅力——
此過程正是確立作品世界觀至為重要的關鍵。
Plantsiro是Plants植物＋iro千尋（CHIIRO）的結合詞，
這個作為表現我作品世界觀的名詞，
與千尋一詞意含「極度深沉」之意不謀而合。
透過「雕刻」深入探究植物世界，究竟能創作出何物？
我不斷地思考著，並將此視為非常寶貴的生涯課題。

本書以誕生花為主題，所有作品皆以單色調來表現。
但不論是用於刺繡或編織創作，
經由你之手，將植物世界的鮮豔色彩得以復甦也未嘗不可。
若你能因此試著雕刻橡皮章，
裝飾蓋印在那些想著對方笑臉而書寫的書件或禮物包裝紙上，
我也將倍感喜悅。
那些內含的心意必定會傳達至收受者心中吧！
衷心期盼透過這本圖案集，
橡皮章創作能更廣為流行。

fiutte.

球根花×12

完整刻畫出地面盛開的花朵＆地底強力延伸的球根，
呈現出生氣蓬勃樣貌的橡皮章圖案。
不妨用來裝飾書信或生日卡片，
悄悄賦予些許季節氣息吧！

番紅花

學　　名：Crocus sativus
英文名：Saffron crocus
種　　類：鳶尾科番紅花屬

綻放鮮豔紫色花朵的番紅花，有著「陽光」、「高興」、「歡喜」、「適度之美」等多個予人開朗印象的花語。眾所周知，紅色雌蕊可作為黃色染料，在古代羅馬與希臘則被當作高貴藥材使用。

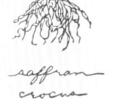
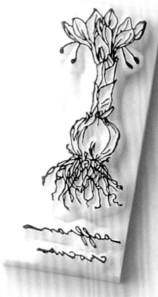

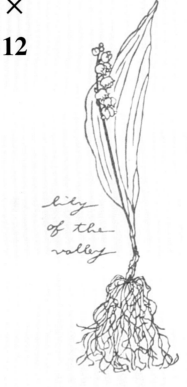

鈴蘭

學　　名：Convallaria majalis
英文名：Lily of the valley
種　　類：天門冬科鈴蘭屬

闊葉型葉片，花梗可延伸生長至與葉片等高，並綻放出吊鐘型花朵，雖然姿態可愛卻有毒。英國威廉王子與凱薩琳王妃的皇家婚禮，便是以鈴蘭作為新娘捧花。

荷蘭番紅花

學　　名：Crocus vernus
英文名：Crocus
種　　類：鳶尾科番紅花屬

因為雌蕊呈現線狀延伸，所以番紅花屬的學名以在希臘語中帶有「線」之意的語詞croke作為語源。在歐洲自古便被視為宣告春天來臨的花朵，由此將春天與青春聯繫在一起，因而有了「青春的歡愉」這個花語。

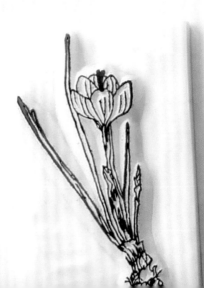

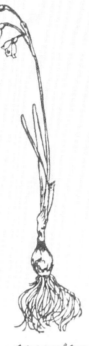

雪片蓮

學　名：Leucojum aestivum
英文名：Summer snowflake
種　類：石蒜科雪片蓮屬

雪片蓮在歐洲與美洲地區
是夏季開花，所以被稱為
Summer snow flake。
白色花瓣端的綠色斑點花
紋更進一步突顯了可愛的
印象，花語是「純粹」、
「一塵不染之心」。

葡萄風信子

學　名：Muscari
英文名：Grape hyacinth
種　類：天門冬科風信子屬

因為花朵形似葡萄果實，
而被稱為葡萄風信子。葡
萄風信子很容易與各種類
的花朵合植，扮演著突顯
周圍花朵的重要角色。也
正因為那映襯其他花朵而
盛開的花姿，所以有著
「寬容之愛」的花語。

muscari

鬱金香

學　名：Tulipa
英文名：Tulip
種　類：百合科鬱金香屬

品種眾多，深受世界各地
人士喜愛的春季花朵。代
表性的紅色鬱金香，其花
語為「愛的告白」，以象
徵愛情的花朵，明確地傳
遞著示愛的花語。

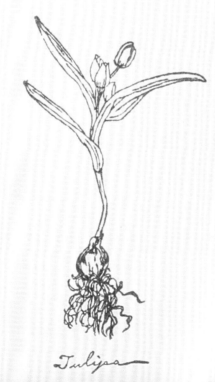

Tulipa

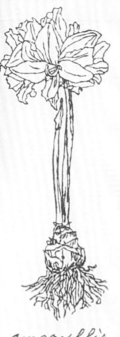

雪花蓮
學　名：Galanthus nivalis
英文名：Snowdrop
種　類：石蒜科雪花蓮屬

以白色小巧的花朵隨風搖曳之姿，予人可愛的印象。花語是「希望」、「慰藉」。在蘇格蘭流傳一種說法，若能在一年結束之時發現雪花蓮，隔年便能獲得幸運之神的眷顧。

孤挺花
學　名：Hippeastrum
英文名：Amaryllis／
　　　　Knight's star lily
種　類：石蒜科孤挺花屬

英文名Amaryllis來自於一位美麗牧羊少女的名字。花語除了「羞澀之美」，還有「喋喋不休」。若使孤挺花側向面對一邊，其花姿就像正與緊鄰的花朵開心聊天呢！

水仙
學　名：Narcissus tazetta
　　　　var. chinensis
英文名：Narcissus／Daffodil
種　類：石蒜科水仙屬

英文名Narcissus來自希臘神話中一位對自己水中倒影一見鍾情，最後化身為花永遠望著水面的美少年之名。這朵花即是水仙，同時英文名也成為自戀narcissism的語源。

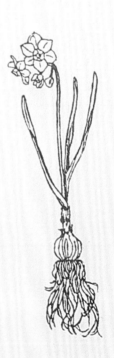

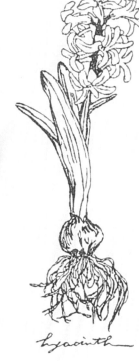

風信子

學　名：Hyacinthus orientalis
英文名：Hyacinth
種　類：天門冬科風信子屬

可水耕植栽的球根花。粗
壯伸展的花莖前端開了許
多星形花朵，鮮豔的色彩
也是風信子迷人的魅力
之一。和名也是「風信
子」，意謂花香隨風飄散
遠播。

鬱金香

學　名：Tulipa
英文名：Tulip
種　類：百合科鬱金香屬

傳說曾有三位騎士分別以
皇冠、劍、黃金作為贈禮
向一位美少女求婚，令美
少女煩惱不知該如何選
擇。最後騎士們選擇互不
相爭，請求神明將自己變
成一朵鬱金香，因此皇冠
變成花，劍變成葉，黃金
成為球根。

貝母

學　名：Fritillaria verticillata
　　　　 var. thunbergii
英文名：Fritillary
種　類：百合科鬱貝母屬

貝母的特徵是葉片細長且
前端捲曲，花瓣內側為網
目狀花紋。貝母的命名由
來是球根神似兩片貝殼。
花語除了「令人喜悅」，
還有「謙虛之心」。

以日常雜貨與室內擺設，感受自然樸實的香氛氣息。

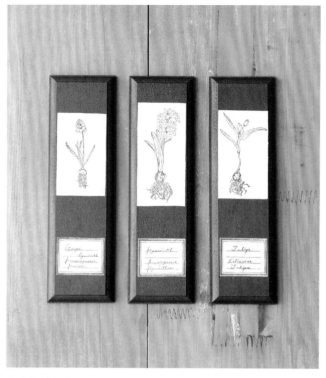

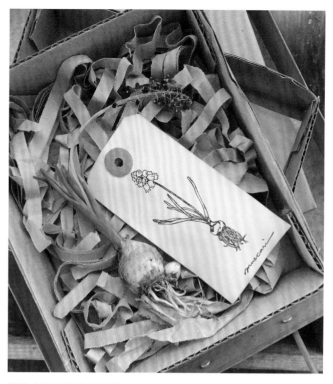

結合裝飾板製作而成的室內擺設idea。背襯深色底板，使
單色調的優點更加突顯。可掛於牆壁，或直立擺放，以不
同的裝飾方法自由布置吧！

將附有球根的乾燥花材
附上印有該花材圖案的標籤吊牌，展現出溫暖氛圍。
花朵學名的標示予人強烈的成熟印象。

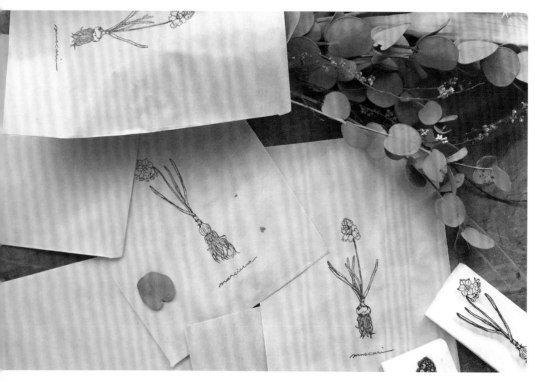

在略帶顆粒觸感的薄紙袋上蓋印。
凜然的球根花圖案雖然簡單，
卻令成品變得極具存在感。

輕拍印台附著少量墨水，蓋印於粗質的紙張上，大膽地作出磨損感。
再與經過日曬的古舊外文書內頁拼貼，即可融入古董風的擺設之中。

Sweet
violet

科・屬名	スミレ科
	スミレ屬
和名	ニオイスミレ
別名	スイートバイオレット
開花時期	11月～4月
使用部位	葉・花

香菫菜

香菫菜是一種帶有甜甜香氣的香草，自古就被用來當作香水的原料。象徵永遠之愛與體貼。應用於禮物盒的包裝設計極獲好評。

將小巧的葉子與花朵，甚至連可愛討喜的種子、花莖等質感都細膩地呈現出來。開花時期＆使用部位等文字也含括於圖案之中，請配合用途自由地享受設計的樂趣。

Orange
blossom

科・屬名	ミカン科
	ミカン屬
和名	ダイダイ
別名	ビターオレンジ
開花時期	5月～6月
使用部位	花

苦橙

將花朵乾燥處理後，苦橙葉具有安定神經的效果，用來泡成花草茶也相當受歡迎。花語是「新娘的喜悅」、「結婚喜宴」，是一款適合祝福新婚的主題圖案。

Flax
seed

科・屬名	アマ科
	アマ屬
和名	アマ
別名	リンシード
開花時期	4月～6月
使用部位	種

亞麻

莖枝可作成纖維，種子可榨油，自古就是人類生活中非常有用的植物，因此花語是「感謝您的親切」。亞麻色即意指麻的顏色，也就是淡金褐色。這是一款想向某人傳達感謝之心時，可以悄悄附上的圖案。

琉璃苣

全草覆蓋白色細毛，葉片
則布滿一碰觸就會有痛感
的密集細小毛刺。在西方
自古就是以讓人生出勇氣
的香草而廣為人知，據說
僅是隨身攜帶便可充滿活
力。想鼓舞某人時，應該
非常適合！

Borage

科・屬名　ムラサキ科
　　　　　ルリヂシャ屬

和名　　　ルリヂシャ

別名　　　スターフラワー

開花時期　3月～7月

使用部位　花

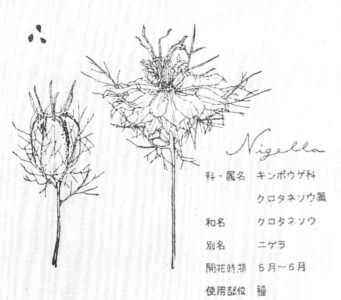

Nigella

科・屬名　キンポウゲ科
　　　　　クロタネソウ屬

和名　　　クロタネソウ

別名　　　ニゲラ

開花時期　5月～6月

使用部位　種

茴香花

因葉子宛如細線般的特
徵，而有著Love in a
mist（霧中之愛）如此浪
漫的英文名。葉子包覆花
蕾的姿態，以及花朵綻放
時的花姿皆各有其獨特的
美感。

科・屬名　バラ科
　　　　　キイチゴ屬

和名　　　エゾイチゴ

別名　　　ヨーロッパキイチゴ

開花時期　6月～7月

使用部位　葉

Raspberry leaf

覆盆莓

覆盆莓有著惹人憐愛的紅
色果實與白色花朵，花語
是「愛情」、「幸福的家
庭」，若附加於禮物卡片
上，收禮者一定會很高
興。葉子部分則是自古被
用來泡製「安產花草茶」
的常用香藥草。

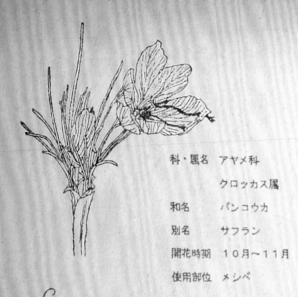

番紅花

作為春季之花首選，人見人愛的球根花。番紅花在希臘神話中流傳著一段故事：美少年Crocus與牧羊少女相戀，但由於這段戀情不被眾神允許，他們便自絕生命，因此而有了「青春之喜」、「渴望」的花語。

科·屬名	アヤメ科
	クロッカス屬
和名	バンコウカ
別名	サフラン
開花時期	10月～11月
使用部位	メシベ

Saffron crocus

茉莉

從純白小巧的花朵中散發出芬芳香氣，特別適合「優美」一詞。花名由來據說是波斯語中的Jasmine（來自神明的禮物）。茉莉花有助於平衡神經，具有令人舒緩放鬆的效果，因此頗受歡迎。

Jasmine

科·屬名	モクセイ科
	ソケイ屬
和名	マツリカ
別名	アラビアジャスミン
開花時期	7月～9月
使用部位	花

科·屬名	トケイソウ科
	トケイソウ屬
和名	トケイソウ
別名	パッションフラワー
開花時期	5月～10月
使用部位	地上部

百香果花

分裂為三的雌蕊，看起來就像是時鐘的長針、短針、秒針，因此又被稱為時計草。花語是「神聖之愛」、「信仰」，花朵與葉子能和緩緊繃的神經及不安的精神，所以被視為非常寶貴的香草。

Passiflora

西洋蒲公英

因獅子牙齒般的鋸齒狀葉片，而有著dent-de-lion（獅子牙）的別名。以絨毛花瓣占卜戀愛的歷史久遠，因此花語是「愛情的神諭」。嫩葉可製作沙拉，根部可泡咖啡，甚至乾燥處理後的花與葉也有藥用功效，可說是一款萬能植物。

科・屬名　キク科
　　　　　タンポポ屬
和名　　　セイヨウタンポポ
別名　　　ダンデライオン
開花時期　3月〜5月
使用部位　全草

Dandelion

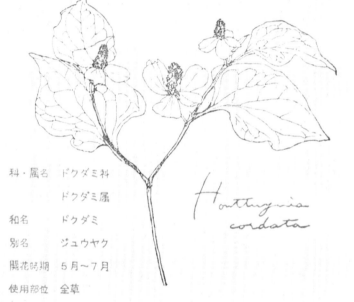

科・屬名　ドクダミ科
　　　　　ドクダミ屬
和名　　　ドクダミ
別名　　　ジュウヤク
開花時期　5月〜7月
使用部位　全草

Houttuynia cordata

魚腥草

繁殖力強，擁有即使莖枝斷裂也能繼續成長的強韌，因此花語為「野生」。具有利尿、消解便秘、預防動脈硬化與高血壓等效果，是一種功效廣泛的香草類植物。小巧的白花也美得惹人憐愛。

科・屬名　キク科
　　　　　ムラサキバレンギク屬
和名　　　ムラサキバレンギク
別名　　　パープルコーンフラワー
開花時期　6月〜8月
使用部位　地上部

紫錐花

北美洲原產的菊科香草植物，花朵中心的種子錐頭朝向上空筆直伸展，花姿可令人感受到充沛的活力。花語是「深刻之愛」與「溫柔」。作為香草植物，也具有藥效。

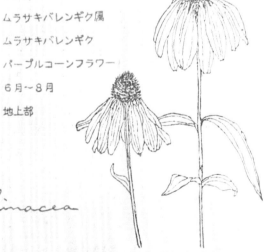

Echinacea

誕生花圖案

365日誕生花搭配英文草書學名的橡皮章圖案。
除了裝飾＆製作生日卡片，也能作為個人專屬的橡皮章，運用在隨身物品上。
或當作刺繡等手工藝的應用圖案亦可。

● 可能會有不同日期，誕生花卻相同的情況。花朵若有多種英文名時，在此僅擇一作為代表。

March

3月

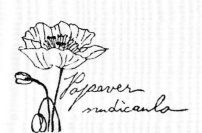

1日 杏花
英文名：Apricot
分　類：薔薇科李屬
花　語：怯懦的愛

2日 冰島罌粟
英文名：Iceland Poppy
分　類：罌粟科罌粟屬
花　語：崇高的精神

3日 桃花
英文名：Peach Blossom
分　類：薔薇科桃屬
花　語：迷人的魅力

4日 黑莓
英文名：Bramble
分　類：薔薇科懸鉤子屬
花　語：愛情

5日 矢車菊
英文名：Cornflower
分　類：菊科矢車菊屬
花　語：纖細

6日 鬱金香（紅色）
英文名：Red Tulip
分　類：百合科鬱金香屬
花　語：愛的告白

7日 鵝掌草
英文名：Wind Flower
分　類：毛茛科銀蓮花屬
花　語：預測

8日 黑種草
英文名：Love-in-a-mist
分　類：毛茛科黑種草屬
花　語：在夢裡相會

9日 馬醉木
英文名：Japanese Andromeda
分　類：杜鵑花科馬醉木屬
花　語：清純之愛

10日　多花型康乃馨
英文名：Spray Carnation
分　類：石竹科石竹屬
花　語：集體之美

13日　甘草
英文名：Licorice
分　類：豆科甘草屬
花　語：適應性

16日　薄荷
英文名：Mint
分　類：唇形科薄荷屬
花　語：美德

19日　虞美人
英文名：Poppy
分　類：罌粟科罌粟屬
花　語：體貼

12日　金雀花
英文名：Broom
分　類：豆科金雀花屬
花　語：喜愛整潔

15日　香碗豆
英文名：Sweet Pea
分　類：豆科山黧豆屬
花　語：出發

18日　大花四照花
英文名：Flowering Dogwood
分　類：山茱萸科山茱萸屬
花　語：接受我的思念

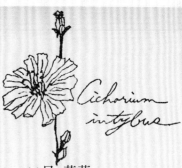

11日　菊苣
英文名：Chicory
分　類：菊科菊苣屬
花　語：質樸

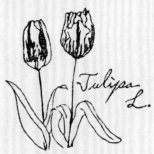

14日　鬱金香（粉紅色）
英文名：Tulip（Pink）
分　類：百合科鬱金香屬
花　語：萌芽的愛情

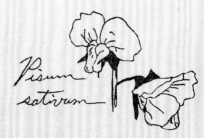

17日　豌豆
英文名：Pea
分　類：豆科豌豆屬
花　語：必定來臨的幸福

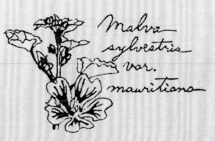

20日　錦葵
英文名：Common Mallow
分　類：錦葵科錦葵屬
花　語：母愛

21日 非洲茉莉
英文名：Madagascar Jasmine
分　類：夾竹桃科黑鰻藤屬
花　語：純真的祈禱

22日 西洋杜鵑
英文名：Belgian Azalea
分　類：杜鵑花科杜鵑花屬
花　語：自立心

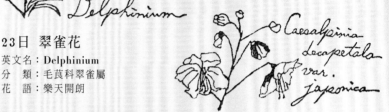

23日 翠雀花
英文名：Delphinium
分　類：毛茛科翠雀屬
花　語：樂天開朗

24日 花菱草
英文名：California Poppy
分　類：罌粟科花菱草屬
花　語：傾聽我的願望

25日 雲實
英文名：Cat's Claw
分　類：豆科雲實屬
花　語：賢者

26日 紫燈花
英文名：Spring Star Flower
分　類：天門冬科紫燈花屬
花　語：向星星許願

27日 蒲包花
英文名：Pocket Book Flower
分　類：蒲包花科蒲包花屬
花　語：援助

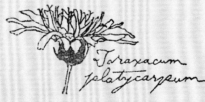

28日 棣棠花
英文名：Kerria
分　類：薔薇科棣棠屬
花　語：氣質

29日 蒲公英
英文名：Dandelion
分　類：菊科蒲公英屬
花　語：樸實不做作

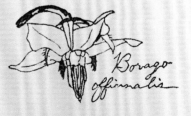

30日 海石竹
英文名：Sea Pink
分　類：藍雪科海石竹屬
花　語：關懷

31日 琉璃苣
英文名：Borage
分　類：紫草科琉璃苣屬
花　語：勇氣

April

4月

1日　櫻花
英文名：Cherry Blossom
分　類：薔薇科李屬
花　語：精神之美

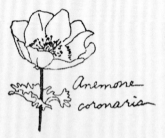

2日　銀蓮花
英文名：Anemone
分　類：毛茛科銀蓮花屬
花　語：天真無邪

3日　水仙
英文名：Jonquil
分　類：石蒜科水仙屬
花　語：騎士道精神

4日　麥仙翁
英文名：Corn Cockle
分　類：石竹科麥仙翁屬
花　語：好的教養

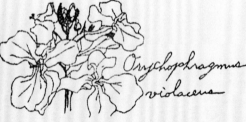

5日　二月藍
英文名：Peace Flower
分　類：十字花科科諸葛菜屬
花　語：優秀

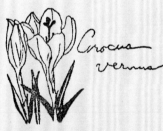

6日　旱金蓮
英文名：Nasturtium
分　類：旱金蓮科旱金蓮屬
花　語：愛國心

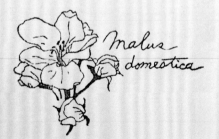

8日　蘋果花
英文名：Apple（Blossom）
分　類：薔薇科蘋果屬
花　語：被選擇的愛情

7日　番紅花
英文名：Crocus
分　類：鳶尾科番紅花屬
花　語：返老還童

9日　三色菫
英文名：Pansy
分　類：菫菜科菫菜屬
花　語：憂慮

Primula japonica

10日　九輪草
英文名：Japanese Primrose
分　類：櫻草科櫻草屬
花　語：好記性

Commelina communis

12日　鴨跖草
英文名：Asiatic Dayflower
分　類：鴨跖草科鴨跖草屬
花　語：尊敬

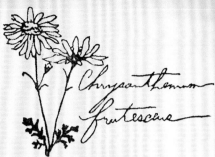

Chrysanthemum frutescens

11日　瑪格麗特
英文名：Marguerite
分　類：菊科木茼蒿屬
花　語：秘密的愛

Coreopsis tinctoria

13日　兩色金雞菊
英文名：Golden Tickseed
分　類：菊科金雞菊屬
花　語：開朗

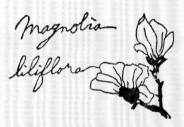

Magnolia liliflora

15日　木蘭（白色）
英文名：Mulan Magnolia（White）
分　類：木蘭科木蘭屬
花　語：慈悲之心

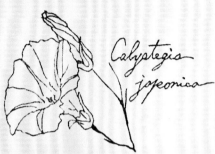

Calystegia japonica

14日　日本打碗花
英文名：False Bindweed
分　類：旋花科打碗花屬
花　語：羈絆

Gloriosa

16日　嘉蘭
英文名：Glory Lily
分　類：百合科嘉蘭屬
花　語：光榮

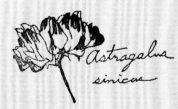

Astragalus sinicus

18日　紫雲英
英文名：Chinese Milk Vetch
分　類：豆科黃芪屬
花　語：平靜之心

Iris laevigata

17日　燕子花
英文名：Rabbit Ear Iris
分　類：鳶尾科鳶尾屬
花　語：幸運

Consolida ajacis

19日　飛燕草
英文名：Larkspur
分　類：毛茛科飛燕草屬
花　語：無可救藥的開朗

Pyrus pyrifolia var. culta

20日　梨花
英文名：Sand Pear
分　類：薔薇科梨屬
花　語：穩定的愛情

21日　牡丹
英文名：Tree Peony
分　類：芍藥科芍藥屬
花　語：壯麗

23日　風鈴草
英文名：Bellflower
分　類：桔梗科風鈴草屬
花　語：感謝

22日　葡萄風信子
英文名：Grape Hyacinth
分　類：天門冬科葡萄風信子屬
花　語：寬容的愛

24日　天竺葵
英文名：Geranium
分　類：牻牛兒苗科天竺葵屬
花　語：真誠的朋友

26日　常綠杜鵑
英文名：Rhododendron
分　類：杜鵑花科杜鵑花屬
花　語：莊嚴

25日　貝母
英文名：Fritillary
分　類：百合科貝母屬
花　語：令人喜悅

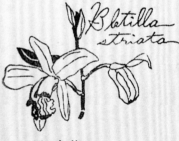

27日　刺槐
英文名：Locust Tree
分　類：蝶形花科刺槐屬
花　語：思慕之情

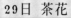

29日　茶花
英文名：Tea Plant
分　類：山茶科山茶屬
花　語：謙遜

28日　白芨
英文名：Hyacinth Orchid
分　類：蘭科白芨屬
花　語：不會忘記你

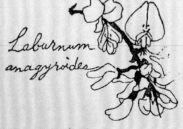

30日　毒豆
英文名：Golden Chain
分　類：豆科毒豆屬
花　語：哀愁之美

May

5月

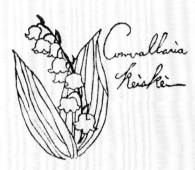

1日 鈴蘭
英文名：Lily of the valley
分　類：天門冬科鈴蘭屬
花　語：幸福來訪

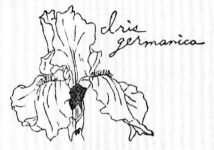

2日 鳶尾花
英文名：German Iris
分　類：鳶尾科鳶尾屬
花　語：使者

3日 溪蓀
英文名：Siberian Iris
分　類：鳶尾科鳶尾屬
花　語：訊息

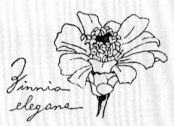

4日 百日菊
英文名：Zinnia
分　類：菊科百日菊屬
花　語：幸福

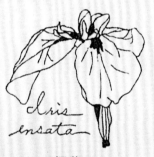

5日 玉蟬花
英文名：Japanese Iris
分　類：鳶尾科鳶尾屬
花　語：報喜

6日 桂竹香
英文名：Wall Flower
分　類：十字花科桂竹香屬
花　語：愛情的羈絆

7日 草莓
英文名：Strawberry
分　類：薔薇科草莓屬
花　語：尊敬與愛

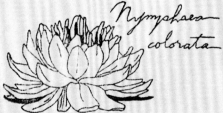

8日 睡蓮
英文名：Water Lily
分　類：睡蓮科睡蓮屬
花　語：潔淨

9日 燈台樹
英文名：Giant Dogwood
分　類：山茱萸科燈台屬
花　語：成熟的精神

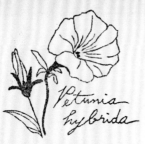

10日　碧冬茄（白色）
英文名：Common Garden
　　　　Petunia（White）
分　類：茄科碧冬茄屬
花　語：淡然的戀情

11日　蘋果（果實）
英文名：Apple
分　類：薔薇科蘋果屬
花　語：誘惑

12日　杜鵑花
英文名：Japanese Azalea
分　類：杜鵑花科杜鵑花屬
花　語：愛情的喜悅

13日　野山楂
英文名：May Tree
分　類：薔薇科山楂屬
花　語：獨一無二的愛情

14日　耬斗菜
英文名：Columbine
分　類：毛茛科耬斗菜屬
花　語：勝利的誓言

15日　宮燈百合
英文名：Chinese Lantern Lily
分　類：秋水仙科宮燈百合屬
花　語：魅力

16日　芍藥
英文名：Chinese Peony
分　類：芍藥科芍藥屬
花　語：害羞

17日　鬱金香（黃色）
英文名：Tulip（Yellow）
分　類：百合科鬱金香屬
花　語：名聲

18日　北美鵝掌楸
英文名：Tulip Tree
分　類：木蘭科鵝掌楸屬
花　語：完美

19日　芒尖掌裂蘭
英文名：Showy Orchis
分　類：蘭科掌裂蘭屬
花　語：漂亮

20日　檸檬
英文名：Lemon Tree
分　類：芸香科柑橘屬
花　語：忠於愛情

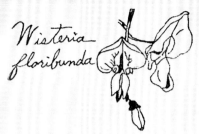

21日　紫藤
英文名：Japanese Wisteria
分　類：豆科紫藤屬
花　語：歡迎

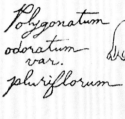

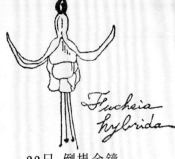

22日　倒掛金鐘
英文名：Fuchsia
分　類：柳葉菜科倒掛金鐘屬
花　語：溫暖的心

23日　玉竹
英文名：Solomon's Seal
分　類：假葉樹科黃精屬
花　語：提起精神

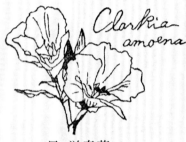

24日　送春花
英文名：Satinflower
分　類：柳葉菜科山字草屬
花　語：不變的熱愛

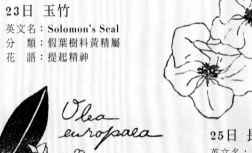

25日　長春花
英文名：Madagascar Periwinkle
分　類：夾竹桃科長春花屬
花　語：友情

26日　橄欖
英文名：Olive
分　類：木犀科木犀欖屬
花　語：平和

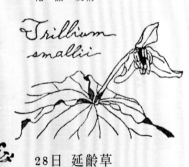

27日　小白菊
英文名：Feverfew
分　類：菊科菊蒿屬
花　語：鎮靜

28日　延齡草
英文名：Trillium
分　類：黑藥花科延齡草屬
花　語：深邃迷人之美

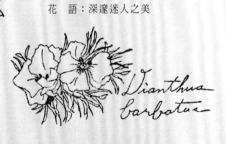

29日　忍冬
英文名：Japanese Honeysuckle
分　類：忍冬科忍冬屬
花　語：奉獻之愛

30日　西班牙藍鈴花
英文名：Squill
分　類：風信子科藍鈴花屬
花　語：多愁善感的心

31日　須苞石竹
英文名：Sweet William
分　類：石竹科石竹屬
花　語：心思細膩

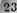

悄悄召喚春天到來的小巧花藝點綴。

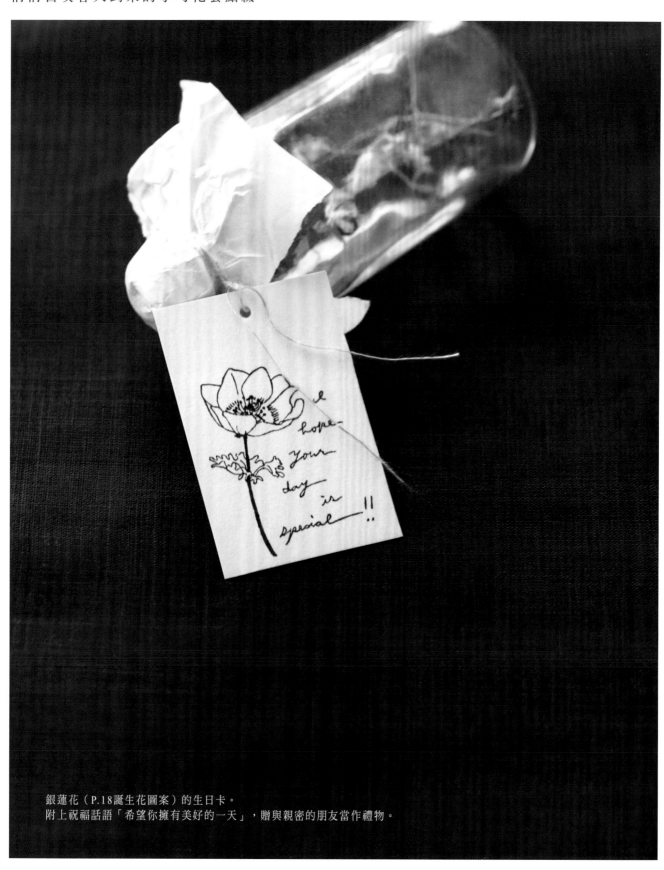

銀蓮花（P.18誕生花圖案）的生日卡。
附上祝福話語「希望你擁有美好的一天」，贈與親密的朋友當作禮物。

以布用印泥蓋印原創標籤布。縫在包包、帽子,或體育服等幼兒園生與小學生的物品上,
不僅時髦也可以解決小朋友遺失物品的問題。(誕生花圖案 P.36紫錐花)

（使用這款圖案！）

香取理惠（Katori Rie）

飯田深雪工作室專修課程結業。
工作室名為classic，是以「純白
小花的工作室」為概念，手工製
作出一個個自然且具有古董氣息
的飾品。活躍於各展示會＆相關
活動上提供作品販售。
http://instagram.com/riekatori

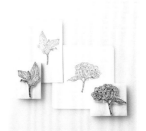

鈴蘭・繡球花
＊放大圖（P.79）

白色繡球花＆鈴蘭の布胸花

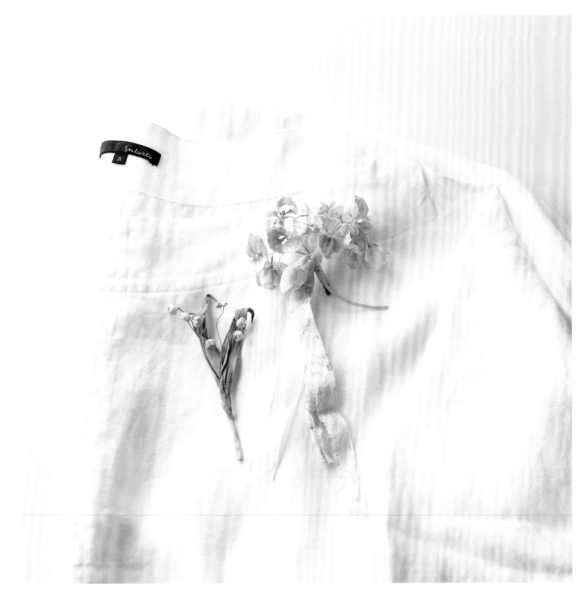

以植物橡皮章圖案中的繡球花＆鈴蘭圖作為創意來源，散發著古董氣息的布花。
搭配麻料或棉質上衣、天然素材製的包包或帽子，完全展出自然風格，更可享受
穿搭樂趣。
設計・製作 香取理惠（classic）

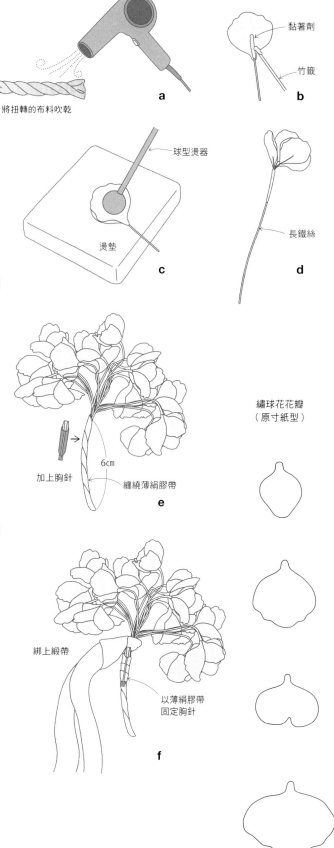

繡球胸花の製作方法

成品尺寸／W9×H10cm
鈴蘭胸花の製作方法→P.80
圖案→P.79

● 材 料

藝術花用棉布（20×20cm）1片
藝術花用染料（白色・栗色）各適量
描圖紙、厚紙　各適量
鐵絲（白色 #32）9支
薄絹膠帶（5mm寬）約50cm
胸針（2.5cm）1個
其他／喜愛的蕾絲　適量、黏著劑

● 道 具

布剪、吹風機、畫筆、調色盤、燙墊、球型燙器、尖嘴鉗、竹籤

● 製 作 方 法

1　製作4種花瓣的紙型。

2　在調色盤上擠染料，調出米白色後，將藝術花用棉布染色。

3　扭轉步驟2已染色的棉布，以吹風機熱風吹乾。（→圖a）

4　將布料完整攤平，逐一放上花瓣紙型，各裁剪出18片。

5　將9支鐵絲四等分裁剪後，以步驟2的染料將鐵絲＆薄絹膠帶進行染色。

6　待鐵絲確實乾燥，預留18支，再將其餘每支鐵絲以1.5至2cm的長度剪成5段。

7　以黏著劑將單片花瓣黏於短鐵絲上，待黏著劑完全乾燥後，以球型燙器將花瓣塑型出弧面。（→圖b・c）

8　建議隨機組合4種花瓣呈現自然感，以黏著劑將4支短花瓣黏貼於長鐵絲前端，再於上方纏繞薄絹加以固定。（→圖d）

9　將步驟8收攏成一束，下方1／2處塗上黏著劑並纏繞薄絹膠帶加以固定。（→圖e）

10　胸針塗上黏著劑＆以薄絹膠帶纏繞固定，並加上蕾絲緞帶。（→圖f）

將扭轉的布料吹乾

a

黏著劑

竹籤

b

球型燙器

燙墊

c

長鐵絲

d

加上胸針

6cm

纏繞薄絹膠帶

e

繡球花花瓣
（原寸紙型）

綁上緞帶

以薄絹膠帶
固定胸針

f

June
6月

1日　晚香玉
英文名：Tuberose
分　類：石蒜科晚香玉屬
花　語：冒險

2日　日本百合
英文名：Lovely Lily
分　類：百合科百合屬
花　語：純淨

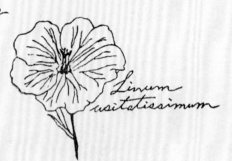

3日　亞麻
英文名：Flax
分　類：亞麻科亞麻屬
花　語：親切的善意

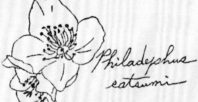

4日　山梅花
英文名：Satsuma Mock Orange
分　類：繡球科山梅花屬
花　語：回憶

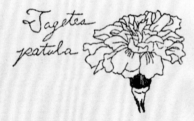

5日　萬壽菊
英文名：Marigold
分　類：菊科萬壽菊屬
花　語：憐惜的愛情

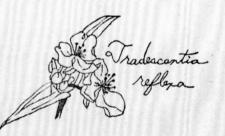

6日　紫露草
英文名：Day Flower
分　類：鴨跖草科紫露草屬
花　語：尊敬

7日　梔子花
英文名：Gardenia
分　類：茜草科梔子屬
花　語：帶來幸福

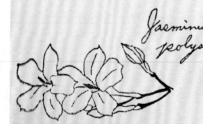

8日　多花素馨
英文名：Pink Jasmine
分　類：木犀科素馨屬
花　語：可愛

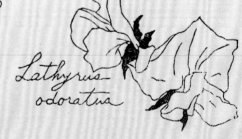

9日　香豌豆
英文名：Sweet Pea（White）
分　類：豆科山黧豆屬
花　語：微小的幸福

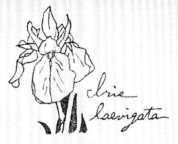

10日 燕子花
英文名：Rabbit Ear Iris
分　類：鳶尾科鳶尾屬
花　語：氣質

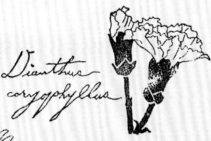

11日 百子蓮
英文名：African Lily
分　類：石蒜科百子蓮屬
花　語：誠實的愛

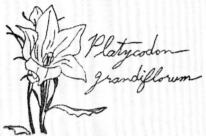

12日 歐丁香
英文名：Lilac
分　類：木犀科丁香屬
花　語：初戀

13日 桔梗
英文名：Balloon Flower
分　類：桔梗科桔梗屬
花　語：不變的愛

14日 琉璃繁縷
英文名：Blue Pimpernel
分　類：報春花科琉璃繁縷屬
花　語：邂逅愛情

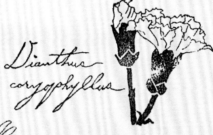

15日 康乃馨
英文名：Carnation
分　類：石竹科石竹屬
花　語：熱愛

16日 松葉菊
英文名：Fig Marigold
分　類：番杏科松葉菊屬
花　語：愛國心

17日 松葉菊
英文名：Clover
分　類：豆科三葉草屬
花　語：約定

18日 野慈姑
英文名：Water Plantain
分　類：澤瀉科慈姑屬
花　語：信賴

19日 小鳶尾
英文名：African Corn Lily
分　類：鳶尾科小鳶尾屬
花　語：人生啟程

20日 婆婆納
英文名：Speedwell
分　類：車前草科婆婆納屬
花　語：帶著微笑

Oenothera tetraptera

21日　月見草
英文名：Evening Primrose
分　類：柳葉菜科月見草屬
花　語：自由的心

Viburnum dilatatum

22日　莢蒾
英文名：Japanese Bush Cranberry
分　類：五福花科莢蒾屬
花　語：愛是堅強

Althaea officinalis

Verbena hortensia

23日　蜀葵
英文名：Marsh Mallow
分　類：錦葵科蜀葵屬
花　語：慈悲

Digitalis purpurea

24日　馬鞭草
英文名：Garden Verbena
分　類：馬鞭草科馬鞭草屬
花　語：親情

Dicentra spectabilis

25日　毛地黃
英文名：Fox Glove
分　類：車前科毛地黃屬
花　語：胸懷希望

Passiflora caerulea

26日　荷包牡丹
英文名：Bleeding Heart
分　類：紫菫科荷包牡丹屬
花　語：順從

Pelargonium × domesticum

27日　百香花果
英文名：Passion Flower
分　類：西番蓮科西番蓮屬
花　語：神聖之愛

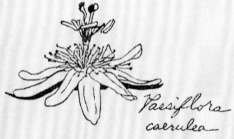

Geranium yesoense var. nipponicum

28日　天竺葵
英文名：Fancy Geranium
分　類：牻牛兒苗科天竺葵屬
花　語：有你的幸福

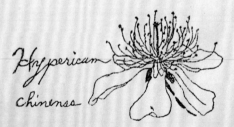

Hypericum chinense

29日　白山老鸛草
英文名：Geranium
分　類：牻牛兒苗科老鸛草屬
花　語：不變的信賴

30日　金絲桃
英文名：Hypericum
分　類：金絲桃科金絲桃屬
花　語：幸福

在泛黃的舊紙上植入花草的氣息， 賦予日常生活些許特別感。

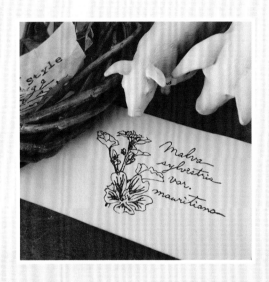
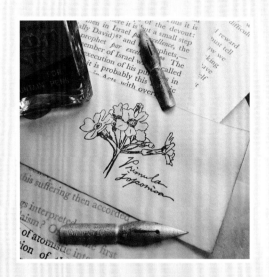

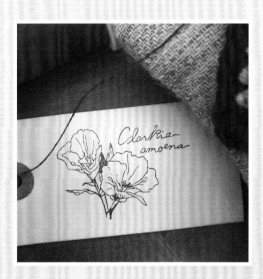
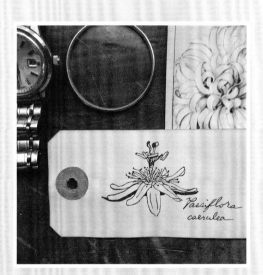

蓋印在標籤吊牌、書信、筆記本上的多款橡皮章圖案。
經過費心耗時地仔細雕刻，難以言喻的特別情感不禁油然而生。

20. March Malva sylvestris ／ 10. April Primula japonica
24, May Clarkia amoena ／ 27, June Passiflora caerulea

July

7月

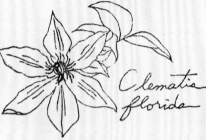

1日　鐵線蓮
英文名：Clematis
分　類：毛茛科鐵線蓮屬
花　語：美麗的心

3日　山丹
英文名：Star Lily
分　類：百合科百合屬
花　語：因為堅強所以美麗

2日　金魚草
英文名：Snapdragon
分　類：車前科金魚草屬
花　語：清純

4日　鹿子百合
英文名：Brilliant Lily
分　類：百合科百合屬
花　語：深切的慈悲

5日　薰衣草
英文名：Lavender
分　類：唇形科薰衣草屬
花　語：永遠等待

6日　藍星花
英文名：American Blue
分　類：旋花科土丁桂屬
花　語：滿溢的思念

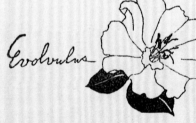

7日　月見草
英文名：Sundrops
分　類：柳葉菜科月見草屬
花　語：緊緊相繫的愛

8日　蓮花
英文名：Lotus
分　類：蓮科蓮屬
花　語：雄辯

9日　酸漿
英文名：Winter Cherry
分　類：茄科酸漿屬
花　語：內心的平和

10日　紫斑風鈴草
英文名：Spotted Bellflower
分　類：桔梗科風鈴草屬
花　語：感謝的心情

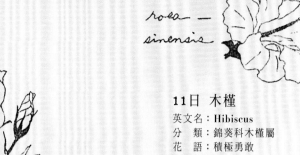

11日　木槿
英文名：Hibiscus
分　類：錦葵科木槿屬
花　語：積極勇敢

12日　洋桔梗（粉紅色）
英文名：Russell Prairie Gentian
　　　　（Pink）
分　類：龍膽科洋桔梗屬
花　語：優美

13日　麝香百合
英文名：Easter Lily
分　類：百合科百合屬
花　語：純潔

14日　長萼瞿麥
英文名：Superb Pink
分　類：石竹科石竹屬
花　語：楚楚可憐

15日　同瓣草
英文名：Laurentia
分　類：桔梗科同瓣草屬
花　語：神聖的回憶

16日　濱旋花
英文名：False Bindweed
分　類：旋花科打碗花屬
花　語：羈絆

17日　玉簪花
英文名：Plantian Lily
分　類：天門冬科玉簪屬
花　語：內心沉靜

18日　萬壽菊
英文名：Marigold
分　類：菊科萬壽菊屬
花　語：信賴

19日　黃萱草
英文名：Late Yellow Day Lily
分　類：萱草科萱草屬
花　語：魅麗的姿容

20日　茄子花
英文名：Eggplant Flower
分　類：茄科茄屬
花　語：樸實的幸福

Rudbeckia

21日　金光菊
英文名：Rudbeckia
分　類：菊科金光菊屬
花　語：正義

Hedychium coronarium

23日　白色薑花
英文名：Ginger（White）
分　類：薑科薑花屬
花　語：豐饒之心

Nerine sarniensis

24日　納麗石蒜
英文名：Diamond Lily
分　類：石蒜科納麗石蒜屬
花　語：大門不出的千金小姐

malvastrum lateritium

22日　磚紅蔓賽葵
英文名：Creeping Mallow
分　類：錦葵科賽葵屬
花　語：美好的戀情

Bougainvillea glabra

25日　九重葛
英文名：Bougainvillea
分　類：紫茉莉科九重葛屬
花　語：充滿魅力的你

Lilium auratum

Chelidonium majus var. asiaticum

26日　白屈菜
英文名：Greater Celandine
分　類：罌粟科白屈菜屬
花　語：回憶

27日　天香百合
英文名：Gold-banded Lily
分　類：百合科百合屬
花　語：甜美

Canonga odorata

29日　依蘭依蘭
英文名：Ylang Ylang
分　類：番荔枝科依蘭屬
花　語：少女的香氣

Zantedeschia aethiopica

28日　海芋
英文名：Calla Lily
分　類：天南星科海芋屬
花　語：少女的沉靜氣質

Lagenaria siceraria

30日　葫蘆花
英文名：Gourd Flower
分　類：葫蘆科葫蘆屬
花　語：繁榮

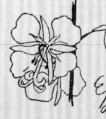

Epilobium angustifolium

31日　柳蘭
英文名：Fireweed
分　類：柳葉菜科柳蘭屬
花　語：集中

August

8月

1日　忘都菊
英文名：Yomena Aster
分　類：菊科紫菀屬
花　語：暫時的休憩

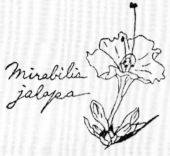

2日　紫茉莉
英文名：Four O'clock
分　類：紫茉莉科紫茉莉屬
花　語：想念你

3日　日本當藥
英文名：Swertia Herb
分　類：龍膽科獐牙菜屬
花　語：活潑之美

4日　柳葉馬利筋
英文名：Butterfly Weed
分　類：夾竹桃科馬利筋屬
花　語：信賴

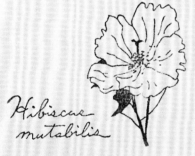

5日　芙蓉
英文名：CXotton Rosemallow
分　類：錦葵科木槿屬
花　語：沉靜的氣質美人

6日　凌霄
英文名：Chinese Trumpet Creeper
分　類：紫葳科凌霄屬
花　語：華麗人生

7日　石榴
英文名：Pomegranate
分　類：千屈菜科石榴屬
花　語：守護子孫

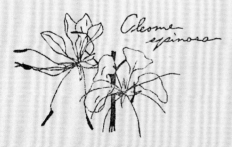

8日　醉蝶花
英文名：Spider Flower
分　類：醉蝶花科醉蝶花屬
花　語：一時的秘密

9日　海角櫻草
英文名：Cape Primrose
分　類：苦苣苔科海角櫻草屬
花　語：回以信賴

10日 木槿
英文名：Rose of Sharon
分　類：錦葵科木槿屬
花　語：全新之美

12日 黃波斯菊
英文名：Orange Cosmos
分　類：菊科秋英屬
花　語：野生美

11日 紅花
英文名：Sufflower
分　類：菊科紅花屬
花　語：熱情

13日 鷺蘭
英文名：White Egret Flower
分　類：蘭科白蝶蘭屬
花　語：堅強的核心

14日 洋桔梗（紫色）
英文名：Russell Prairie Gentian
　　　　（Purple）
分　類：龍膽科洋桔梗屬
花　語：希望

16日 香葉天竺葵
英文名：Rose Geranium
分　類：牻牛兒苗科天竺葵屬
花　語：決心

15日 向日葵
英文名：Sunflower
分　類：菊科向日葵屬
花　語：熱愛

17日 合歡
英文名：Persian Silk Tree
分　類：豆科合歡屬
花　語：夢想

18日 枸杞
英文名：Chinese Desert-thorn
分　類：茄科枸杞屬
花　語：誠實

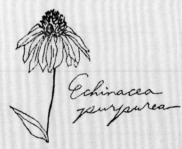

19日 美人蕉
英文名：Indian Shot
分　類：美人蕉科美人蕉屬
花　語：熱情

20日 紫錐花
英文名：Purple Cornflower
分　類：菊科紫錐花屬
花　語：溫柔

Vaccinium corymbosum

21日 藍莓
英文名：Blueberry
分　類：杜鵑花科越橘屬
花　語：充實的人生

Epiphyllum oxypetalum

23日 曇花
英文名：Dutchman's Pipe Cactus
分　類：仙人掌科曇花屬
花　語：瞬間即永恒

Abelomoschus manihot

24日 黃蜀葵
英文名：Aibika
分　類：錦葵科秋葵屬
花　語：信任你

Crinum asiaticum var. japonicum

27日 文殊蘭
英文名：Natal Lily
分　類：石蒜科文殊蘭屬
花　語：不放棄的心情

Hypoxis aurea

26日 仙茅
英文名：Stargrass
分　類：仙茅科仙茅屬
花　語：追求光明

Lagerstroemia indica

29日 紫薇
英文名：Crape Myrtle
分　類：千屈菜科紫薇屬
花　語：雄辯

Gosypium

30日 棉花
英文名：Cotton
分　類：錦葵科棉花屬
花　語：纖細

Torenia

22日 蝴蝶草
英文名：Blue Wing
分　類：玄參科蝴蝶草屬
花　語：有魅力的你

Belamcanda chinensis

25日 射干
英文名：Leopard Flower
分　類：鳶尾科鳶尾屬
花　語：誠實

Gomphrena globosa

28日 千日紅
英文名：Globe Amaranth
分　類：莧科千日紅屬
花　語：永遠的友情

Gentiana scabra var. fulgeri

31日 龍膽
英文名：Gentian
分　類：龍膽科龍膽屬
花　語：正義

腦海中浮現出對方笑顏的同時，享受著構思＆包裝禮物的快樂時光。

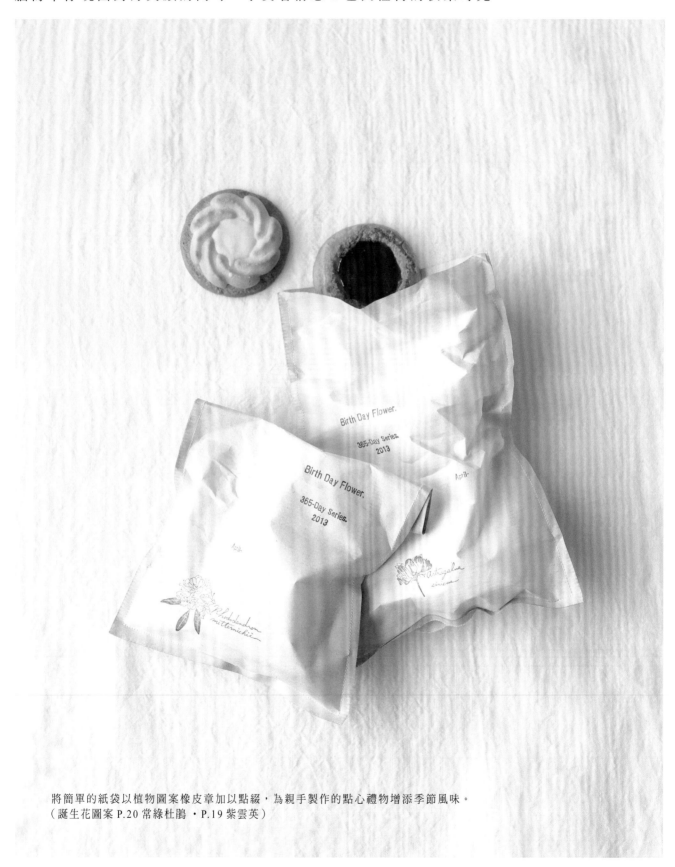

將簡單的紙袋以植物圖案橡皮章加以點綴，為親手製作的點心禮物增添季節風味。
（誕生花圖案 P.20 常綠杜鵑・P.19 紫雲英）

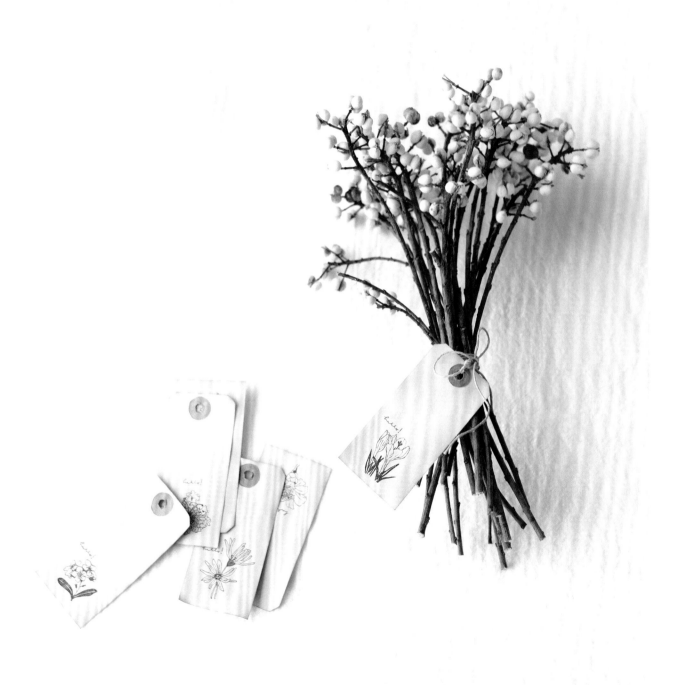

在以咖啡染成的舊紙風格標籤吊牌上加入季節花朵,輕鬆完成想附上隻字片語時的加分好物。
圖左/ P.75 勿忘草　圖中/ P.78 藍色雛菊　圖右/ P.18‧P.70 番紅花

（使用這款圖案！）

楚坂有希
（Sosaka Yuki）

2005年以飾品創作者Tralalala.
的身份展開活動。2010年開始
接觸蕾絲編織，因將染色的麻或
絲線以蕾絲鉤針編織成細緻的作
品而廣受大眾注目。著有《以繡
線編織花鳥與令人心動的貓咪
小飾品（暫譯）》（文化出版
局）。http://tra-la-la-la.info/

森之線
＊放大圖（P.79）

林木葉片の
蕾絲編織飾品

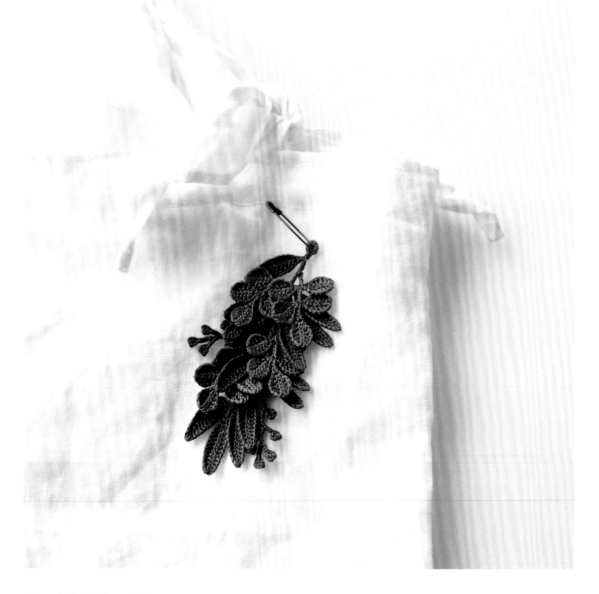

將三種林木葉片重疊在一起，彷彿還能聽見葉片摩挲聲音的植物造型飾品。製作重點
是以2股時髦色彩的繡線進行編織。作品加上安全別針後可作為墜飾，或作成項鍊、
耳環、耳飾都非常漂亮。

林木葉片の蕾絲編織飾品製作方法

成品尺寸／W5×H9cm （含安全別針）
圖案→ P.79

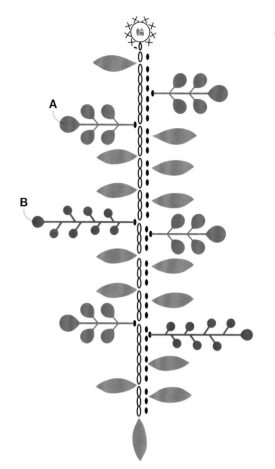

● 材 料

DMC 25號繡線（#500） 1束
DMC 25號繡線（#924）0.5束
DMC 25號繡線（#3021）0.5束
安全別針 1支

● 道 具

鉤針6號、剪刀

● 製 作 方 法

1　取2股#924繡線製作4個部件**A**，2股#3021繡線製作2個
　部件**B**。

2　取2股#500繡線在線頭處作一個環形，編織8針短針。

3　一邊編織鎖針，一邊編出葉片，並以引拔針接合**A**、**B**
　起針的1針。

4　編至最下方葉片後，一邊往回鉤織引拔針＆編出葉片，
　並依圖示接合**A**、**B**。

5　將步驟**2**的線環加上安全別針。

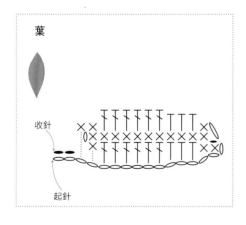

葉

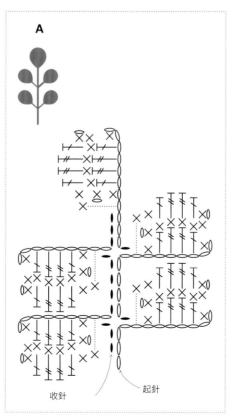

A

B

○ ＝鎖針

● ＝引拔針

✕ ＝短針

┬ ＝中長針

╪ ＝長針

╪ ＝長長針

收針

起針

收針

起針

收針

起針

植物圖案橡皮章の應用實例集

將身旁的素材蓋印上植物圖章，
試著製作各式各樣的作品吧！
製作專屬自己的原創商品不僅非常簡單，
成品也會特別時尚。
以靈活的巧思應用於禮物包裝設計吧！

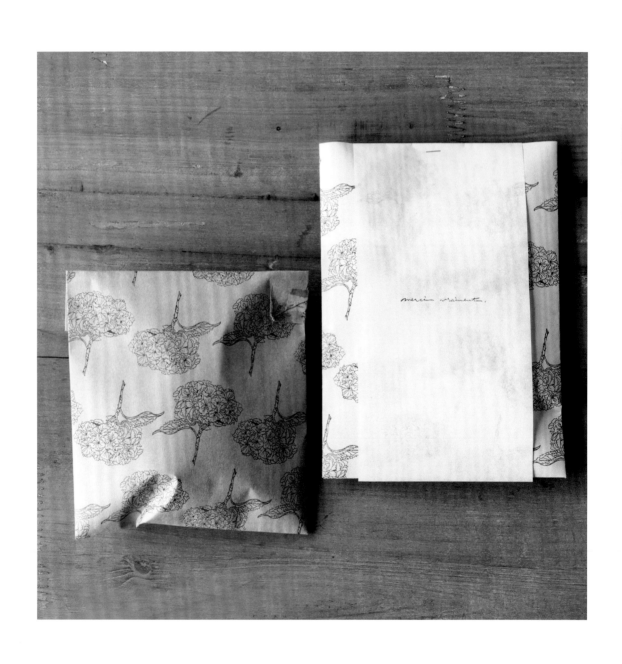

以同一個植物圖案橡皮章交錯蓋印，完成華麗設計的包裝紙袋。
蓋印在白色紙袋上時，更顯高雅品味。（P.79繡球花）

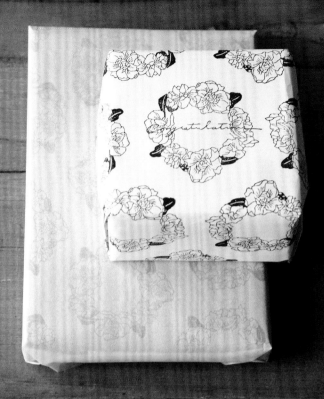

將禮物包裝紙蓋印上花圈型植物圖案,並重疊印上祝福語,就是一款令人捨不得拆下包裝紙的精美設計。
(P.45重瓣紫羅蘭花圈)

即使是相同的設計,只要變更陰刻&陽刻的區塊,就能呈現出全然不同樣貌的槲寄生圖案(P.45)。
在歐美地區,槲寄生是聖誕節不可或缺的植物,
雖然寄生在其他樹木上,但不會使其枯槁,反而能兩者共生,
所以傳說槲寄生是帶有神聖力量的吉祥植物。

於邊長10cm的方形厚紙上自由地盡印植物圖案，可作為杯墊，當作留言卡片，應用方式隨心自在。

第一排由左而右／三色菫系列、森之線＆槲寄生、繡球花心形花圈、黑色瓜槌草＆幸運草、槲寄生胸針、薰衣草、藍色雛菊

第二排由左而右／繡球花髮飾、野葡萄、雪絨花、槲寄生、繡球花×胡椒莓果、橡實、風信子

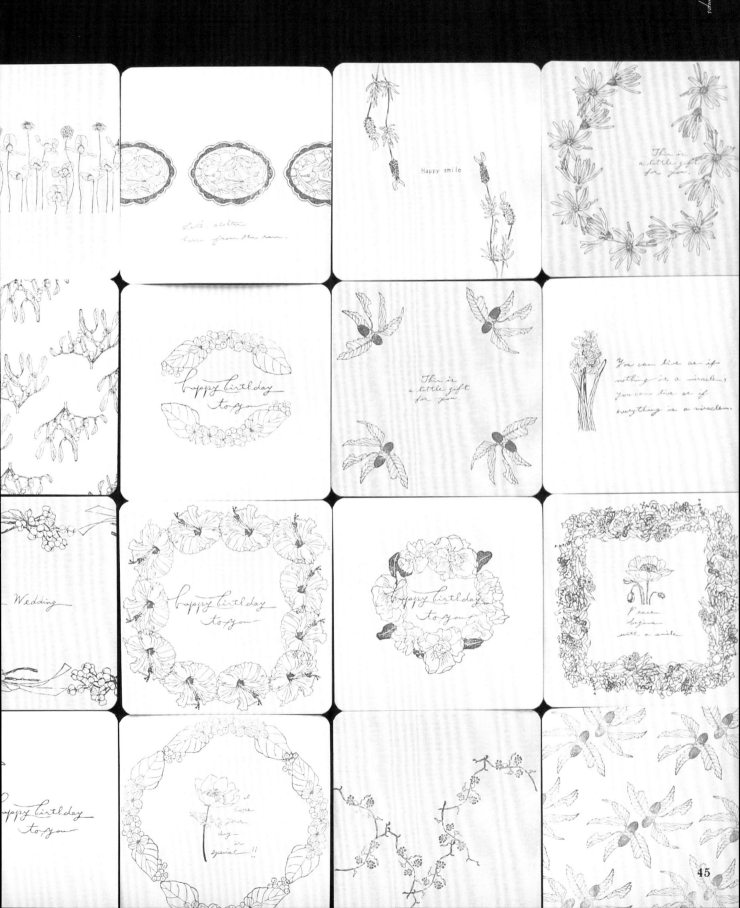

邊
框
系
列

最適合作為姓名標籤與寫上留言的邊框圖案。
在邊框裡側印上花朵圖案，享受搭配組合的樂趣也很不錯唷！
若將邊框印出恰到好處的磨損感，則能展現率性自然的復古氛圍。

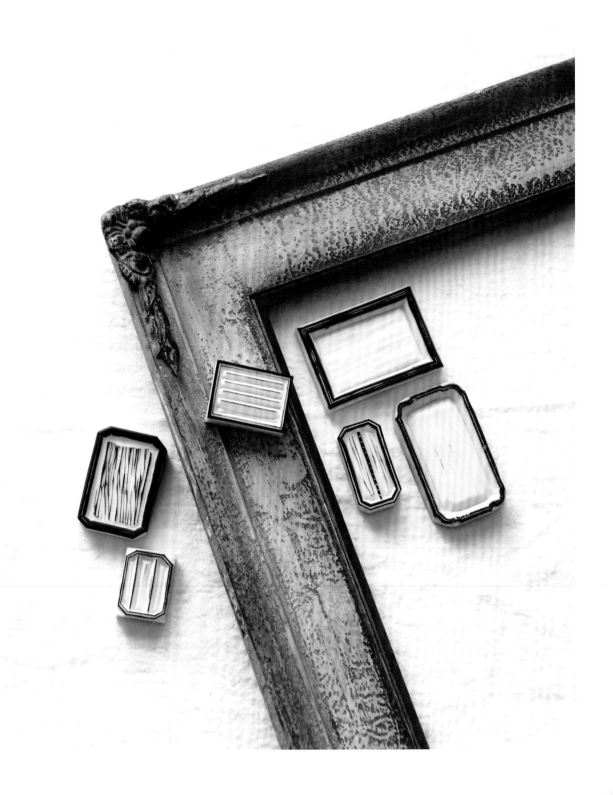

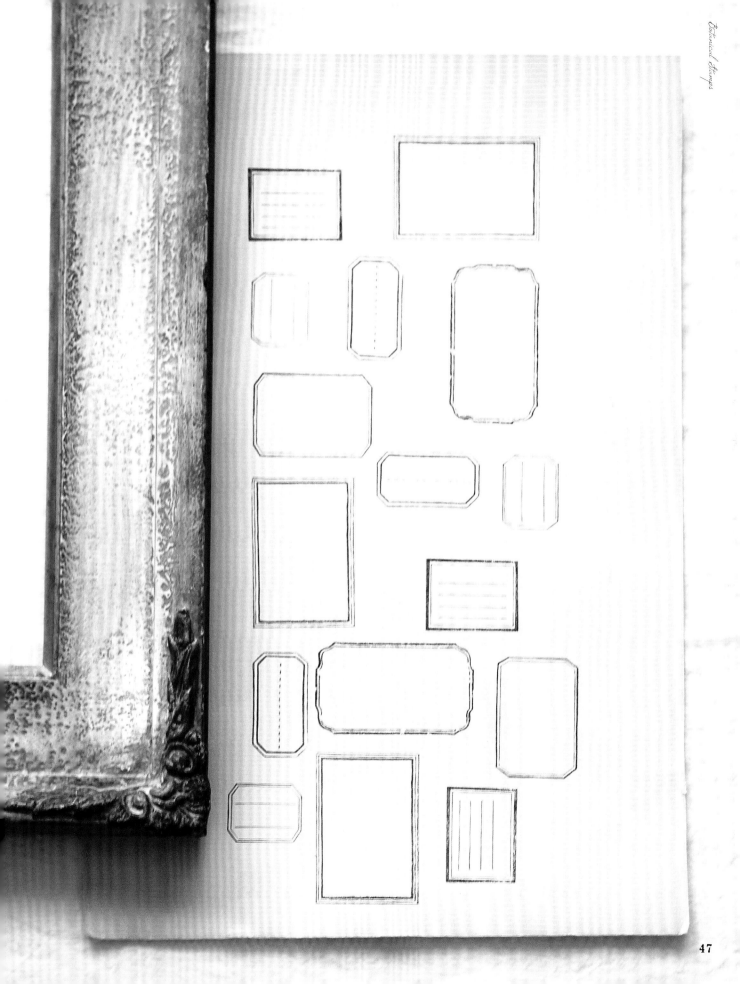

將以膠帶固定植物標本的圖案作為設計主題，
確實地建構出了植物藝術的世界觀。
與邊框系列搭配蓋印＆附加在禮物上，
或配合季節裝飾於牆面＆作為生活空間中的擺飾都極其合適。

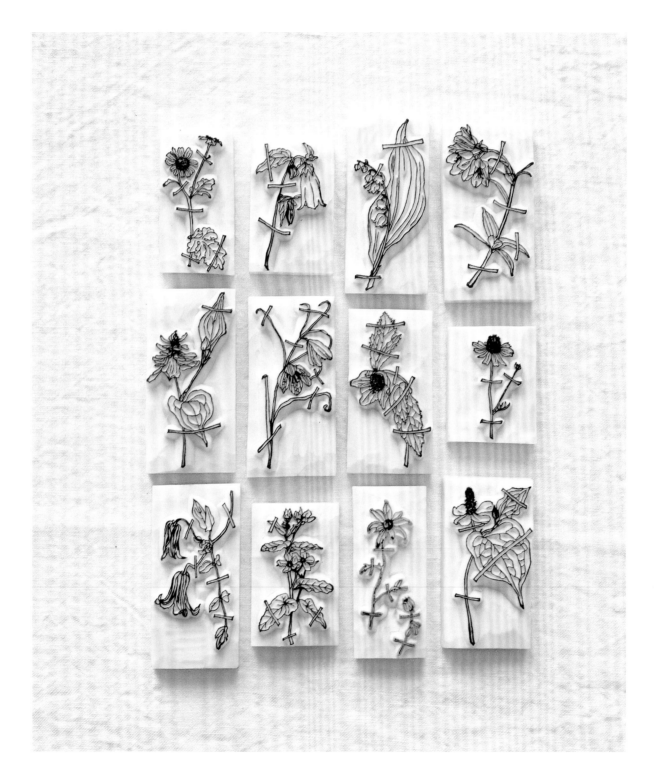

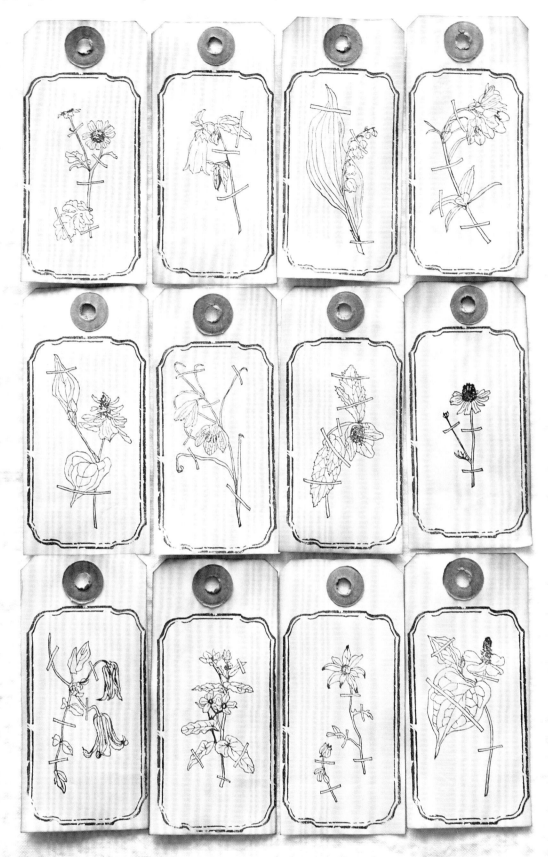

左上起／母菊、紫斑風鈴草、鈴蘭、黑百合
左中起／重瓣魚腥草、黃花貝母、聖誕玫瑰、德國洋甘菊
左下起／鐵線蓮、藍星花、雪絨花、魚腥草

How to make STAMP

植物圖案橡皮章の作法

試著親自手刻植物圖案橡皮章吧!
乍見細微處時或許會認為很難,
但因為基底素材是容易雕刻的橡皮擦,
所以只要抓到訣竅即可輕鬆完成漂亮的作品。

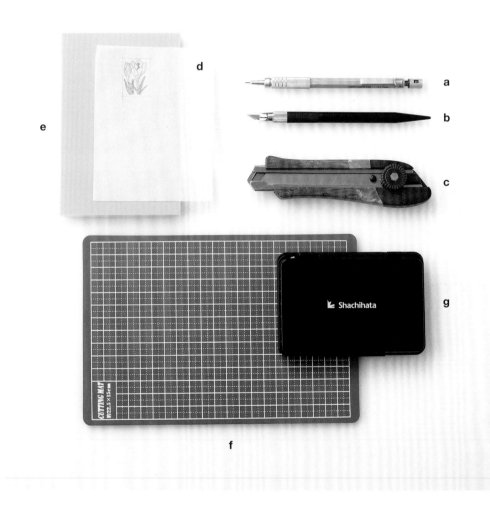

● 道具 & 材料

a 自動鉛筆
將圖案描繪在描圖紙上時使用。

b 筆刀
雕刻橡皮擦時使用。由於刀刃較細,
所以便於雕刻細微部分。

c 美工刀
配合圖案尺寸裁切橡皮擦時使用。

d 描圖紙
將圖案轉印至橡皮擦時使用,並可配
合圖案尺寸事先畫出切割線。

e 橡皮擦
市售的橡皮章專用材料。主要以明信
片大小的尺寸為佳。

f 切割墊
雕刻橡皮章時墊在橡皮擦下方,在此
介紹的尺寸約22.5×15cm。

g 印台
蓋印紙張與布料時所用的印墨。在此
介紹的印台為紙張專用,市售另有布
料專用印台。

●製作方法

1

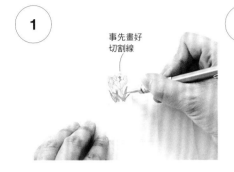

事先畫好
切割線

將描圖紙疊放於圖案上方,以自動鉛筆描圖。

2

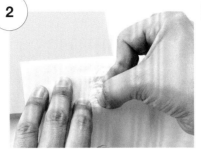

將描圖紙的描圖面朝向橡皮擦,以指甲摩擦描圖紙進行轉印。

3

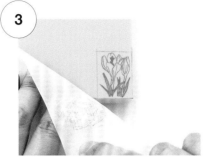

確認圖案已經確實轉印至橡皮擦後,移除描圖紙。

4

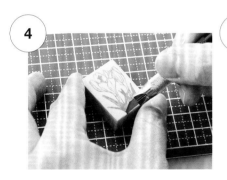

配合圖案尺寸,以美工刀將橡皮擦裁切至適當大小。再以筆刀自底端處沿著圖案外框線雕出3mm左右的深度。

5

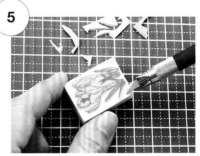

順著外框線將外側面全部平整刻除。

6

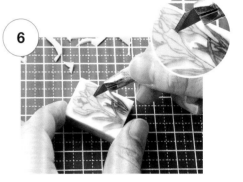

沿著圖案線條雕刻,只刻除圖案線條內側部分。斜放橡皮擦底座,沿著線條下刀,祕訣在於將圖案線條雕刻成立體凸起的梯形。

7

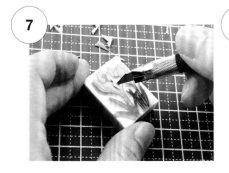

雕刻細微處時,注意不要下刀過深。

8

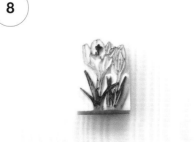

修飾整體即完成。

9

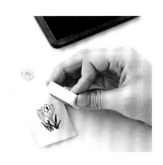

將雕刻面輕拍印台沾取印泥,在穩定的平坦處蓋印橡皮章。

September

9月

2日　晚香玉
英文名：Tuberose
分　類：石蒜科晚香玉屬
花　語：冒險

1日　突厥薔薇
英文名：Japanese Rose
分　類：薔薇科薔薇屬
花　語：旅行的快樂

3日　濱菊
英文名：Nippon Daisy
分　類：菊科濱菊屬
花　語：友愛

5日　大波斯菊
英文名：Cosmos
分　類：菊科波斯菊屬
花　語：愛情

4日　日本路邊青
英文名：Avens
分　類：薔薇科路邊青屬
花　語：充滿希望

6日　浙江百合
英文名：Wheel Lily
分　類：百合科百合屬
花　語：才華洋溢的人

8日　蔥蓮
英文名：White Rain Lily
分　類：玉簪石蒜科蔥蓮屬
花　語：純潔的愛

7日　甜橙
英文名：Orange
分　類：芸香科柑橘屬
花　語：新娘的喜悅

9日　杭白菊
英文名：Spray Mum
分　類：菊科菊屬
花　語：身處逆境亦平靜

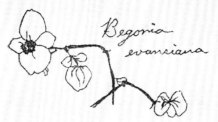

10日　秋海棠

英文名：Hardy Begonia

分　類：秋海棠科秋海棠屬

花　語：愛上自然

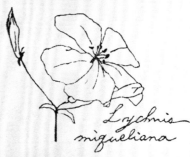

11日　沙參

英文名：Adenophora Takedae

分　類：桔梗科沙參屬

花　語：感謝

12日　蓼藍

英文名：Chinese Indigo

分　類：蓼科春蓼屬

花　語：美麗的外在

13日　葛花

英文名：Kudzu

分　類：豆科葛屬

花　語：堅強的生命力

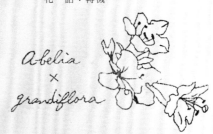

14日　節黑仙翁

英文名：Lychnis Migueliana

分　類：石竹科仙翁屬

花　語：轉機

15日　日本南五味子

英文名：Japanese Kadsura

分　類：五味子科南五味子屬

花　語：再會

16日　吊蘭

英文名：Spider Plant

分　類：龍舌蘭科吊蘭屬

花　語：溫暖的愛

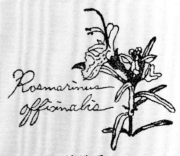

17日　大花六道木

英文名：Abelia

分　類：忍冬科六道木屬

花　語：強運

18日　萬壽菊

英文名：Frost Aster

分　類：菊科萬壽菊屬

花　語：一見鍾情

19日　亞馬遜百合

英文名：Amazon Lily

分　類：石蒜科亞馬遜石蒜屬

花　語：純粹之心

20日　迷迭香

英文名：Rosemary

分　類：唇形科迷迭香屬

花　語：不變的愛

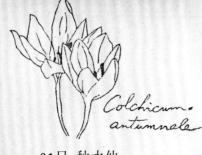

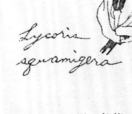

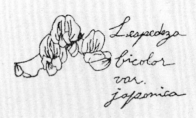

21日　秋水仙

英文名：Autumn Crocus
分　類：秋水仙科秋水仙屬
花　語：不後悔的青春

22日　木槿（粉紅色）

英文名：Hibiscus（Pink）
分　類：錦葵科木槿屬
花　語：華麗

23日　鹿蔥

英文名：Resurrection Lily
分　類：石蒜科石蒜屬
花　語：誓言

24日　香雪球

英文名：Sweet Alyssum
分　類：十字花科香雪球屬
花　語：超越美的價值

25日　珠光香青

英文名：Bush Clover
分　類：菊科香青屬
花　語：積極的戀情

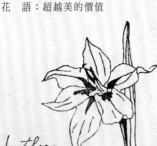

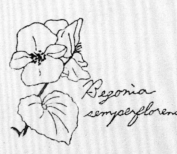

26日　紅秋葵

英文名：Scarlet Hibiscuss
分　類：錦葵科懸鈴花屬
花　語：溫和

27日　尖藥花

英文名：Acidanthera
分　類：鳶尾科尖藥花屬
花　語：純粹的愛

28日　秋海棠

英文名：Begonia
分　類：秋海棠科秋海棠屬
花　語：幸福的每一天

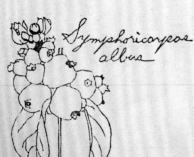

29日　腫柄菊

英文名：Mexican Sunflower
分　類：菊科腫柄菊屬
花　語：幸運兒

30日　雪果

英文名：Symphoricarpos
分　類：忍冬科毛核木屬
花　語：可愛的惡作劇

October

10月

1日 酢漿草
英文名：Lady's Sorrel
分　類：酢漿草科酢漿草屬
花　語：閃耀之心

2日 團子菊
英文名：Autumn Lollipop
分　類：菊科堆心菊屬
花　語：寬容的心

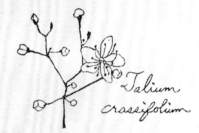

3日 棱軸土人參
英文名：Coral Flower
分　類：土人參科土人參屬
花　語：真心

4日 輪葉沙參
英文名：Ladybells
分　類：桔梗科沙參屬
花　語：詩意的愛

5日 蒜香藤
英文名：Garlic Vine
分　類：紫葳科蒜香藤屬
花　語：有個性

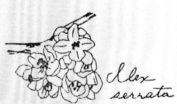

6日 落霜紅
英文名：Japanese Winterberry
分　類：冬青科冬青屬
花　語：深切的愛

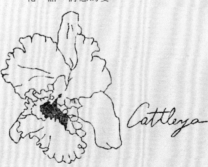

7日 嘉德麗雅蘭（粉紅色）
英文名：Cattleya（Pink）
分　類：蘭科嘉德麗雅蘭屬
花　語：品格與美

8日 野牡丹
英文名：Princess Flower
分　類：牡丹科牡丹屬
花　語：自然

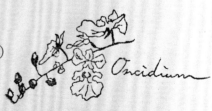

9日 文心蘭
英文名：Oncidium
分　類：蘭科文心蘭屬
花　語：印象深刻的眼瞳

10日 薏苡花

英文名：Job's Tears
分　類：禾本科薏苡屬
花　語：心願得遂

13日 番薯花

英文名：Sweet Potato Flower
分　類：旋花科蕃薯屬
花　語：少女的純情

16日 紫菀

英文名：Tatarian Aster
分　類：菊科紫菀屬
花　語：無法忘記你

19日 鳳仙花

英文名：Rose Balsam
分　類：鳳仙花科鳳仙花屬
花　語：打開心房

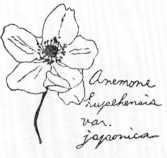

12日 秋牡丹

英文名：Japanese Anemone
分　類：毛茛科銀蓮花屬
花　語：多愁善感之時

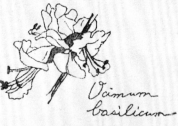

15日 羅勒

英文名：Sweet Basil
分　類：唇形科羅勒屬
花　語：難以言喻的幸福

18日 小紅莓

英文名：Cranberry
分　類：杜鵑花科越橘屬
花　語：天真爛漫

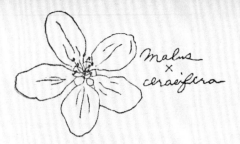

11日 楸子

英文名：Plum-leaf Crabapple
分　類：薔薇科蘋果屬
花　語：名聲

14日 藍星花

英文名：American Blue
分　類：旋花科土丁桂屬
花　語：雙人的羈絆

17日 日本紫珠

英文名：Beauty Berry
分　類：馬鞭草科紫珠屬
花　語：善於討人喜愛

20日 紫芳草

英文名：German Violet
分　類：龍膽科紫芳草屬
花　語：你的美麗夢想

Sternbergia lutea

21日 黃花石蒜

英文名：Yellow Star Flower
分　類：石蒜科黃花石蒜屬
花　語：期待

Fritillaria persica

23日 桃花

英文名：Persica
分　類：薔薇科李屬
花　語：才能

Aucuba japonica

22日 青木

英文名：Japanese Aucuba
分　類：絲縷花科桃葉珊瑚屬
花　語：永願的愛

Prunus domestica

24日 歐洲李

英文名：Plum
分　類：薔薇科李屬
花　語：誠實的一生

Thunbergia alata

26日 山牽牛花

英文名：Clock Vine
分　類：爵床科山牽牛屬
花　語：美麗的謊言

Gaillardia pulchella

25日 天人菊

英文名：Blanket Flower
分　類：菊科天人菊屬
花　語：齊心協助

Rosa multiflora

27日 薔薇

英文名：Polyantha Rose
分　類：薔薇科薔薇屬
花　語：樸實可愛

Luculia

29日 滇丁香

英文名：Luculia
分　類：茜草科滇丁香屬
花　語：優美的人

Hibiscus syriacus

28日 木槿

英文名：Rose of Sharon
分　類：錦葵科木槿屬
花　語：信念

Camellia sasanqua

30日 茶梅

英文名：Sasanqua
分　類：山茶科山茶屬
花　語：魅力

Swertia pseudochinensis

31日 瘤毛獐牙菜

英文名：Evening Star
分　類：龍膽科獐牙菜屬
花　語：萬事美好

以細緻的花朵線條＆橡皮章的色彩，自由地演繹風格品味。

該蓋印在哪種紙張，該使用哪種顏色的印台——皆可隨心所欲！
簡單地作成標籤吊牌貼於玻璃瓶身，或以細繩吊掛，都能布置出一幅獨特美感的風情畫。

2. July Lilium japonicum / 28. August Gomphrena globosa
14. September Lychnis migueliana / 9. October Oncidium

November

11月

Ornithogalum umbellatum

Chaenomeles sinensis

1日　木瓜花
英文名：Chinese Quince
分　類：薔薇科木瓜屬
花　語：優雅

Matricaria recutita

2日　虎眼萬年青
英文名：Sun Star
分　類：天門冬科虎眼萬年青屬
花　語：純粹

3日　德國洋甘菊
英文名：Chamomile
分　類：菊科母菊屬
花　語：療癒

Crossandra infundibuliformis

4日　鳥尾花
英文名：Firecracker Flower
分　類：爵床科鳥尾花屬
花　語：好朋友

Lilium cv. Casablanca

Portulaca grandiflora

5日　大花馬齒莧
英文名：Rose Moss
分　類：馬齒莧科馬齒莧屬
花　語：心之扉

6日　卡薩布蘭卡
英文名：Casa Blanca
分　類：百合科百合屬
花　語：純潔

Saxifraga fortunei var. incisolobate

Euryops pectinatus

7日　梳黃菊
英文名：Gray-leaved Euryops
分　類：菊科梳黃屬
花　語：耀眼的愛情

Euphorbia milii

8日　虎耳草
英文名：Saxifraga
分　類：虎耳草科虎耳草屬
花　語：自由

9日　虎刺梅
英文名：Crown of Thorns
分　類：大戟科大戟屬
花　語：純愛

10日 寒丁子
英文名：Bouvardia
分　類：茜草科寒丁子屬
花　語：知性的魅力

11日 三色堇
英文名：Viola
分　類：堇菜科堇菜屬
花　語：誠實的愛情

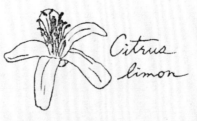

12日 檸檬
英文名：Lemon
分　類：芸香科柑橘屬
花　語：忠於愛情

13日 檸檬馬鞭草
英文名：Lemon Verbena
分　類：馬鞭草科防臭木屬
花　語：忍耐

14日 百合水仙
英文名：Alstromeria
分　類：百合科百合水仙屬
花　語：溫柔的關心

15日 金杯罌粟
英文名：Mexican Tulip Poppy
分　類：罌粟科金杯罌粟屬
花　語：戀情的到來

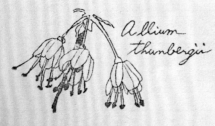

16日 緬梔花
英文名：Plumeria
分　類：夾竹桃科緬梔屬
花　語：氣質

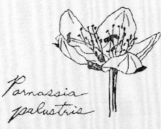

17日 繁星花
英文名：Egyptian Star Cluster
分　類：茜草科五星花屬
花　語：博愛心

18日 梅花草
英文名：Grass of Parnassus
分　類：衛矛科梅花草屬
花　語：惹人憐愛

19日 球序韭
英文名：Allium Thunbergii
分　類：蔥科蔥屬
花　語：謹慎的你

20日 柳葉鬼針草
英文名：Bur Marigold
分　類：菊科鬼針草屬
花　語：協調

Pittosporum tobira

21日 海桐花
英文名：Japanese Cheesed
分　類：海桐花科海桐花屬
花　語：慈悲

Cattleya

24日 嘉德麗雅蘭（黃色）
英文名：Cattleya（Yellow）
分　類：蘭科嘉德麗雅蘭屬
花　語：魅惑

Ophiopogon japonicus

27日 麥冬
英文名：Dwarf Mondo Grass
分　類：天門冬科沿階草屬
花　語：不變的思念

Camellia wabisuke

30日 侘助
英文名：Camellia Wabisuke
分　類：山茶花科山茶花屬
花　語：寧靜之趣

Citrus sinensis

23日 柑橘
英文名：Orange
分　類：芸香科柑橘屬
花　語：新娘的喜悅

Zygocactus truncatus

26日 蟹爪蘭
英文名：Christmas Cactus
分　類：仙人掌科蟹爪蘭屬
花　語：美麗的遙望

Solanum pseudo - capsicum

29日 玉珊瑚
英文名：Christmas Cherry
分　類：茄科茄屬
花　語：相信你

Trollius hondoensis

22日 金蓮花
英文名：Globeflower
分　類：毛茛科金蓮花屬
花　語：品格

Nandina domestica

25日 南天竹
英文名：Heavenly Bamboo
分　類：小檗科南天竹屬
花　語：化為好運

Tulbaghia violacea

28日 紫嬌花
英文名：Sweet Garlic
分　類：石蒜科紫嬌花屬
花　語：沉穩的魅力

整齊排列或連接成花圈般的環狀——以設計師的思維將單一圖案發揮出創意吧！

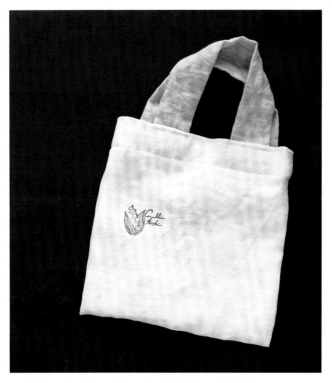

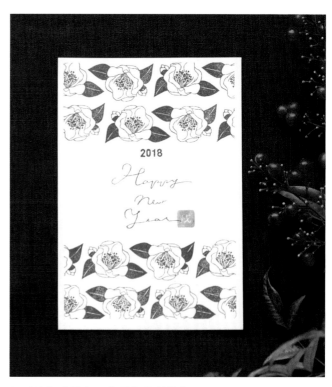

以布用印台將橡皮章蓋印在簡單樣式的麻質提袋上。
作為唯一的視覺重點，即使圖案小巧也將充滿存在感。
（誕生花圖案 P.21 鈴蘭）

以不畏冬季嚴寒而盛開的美麗茶花
（誕生花圖案 P.70）印製賀年卡片，
滿滿地內含了祝賀新年的美麗心意。

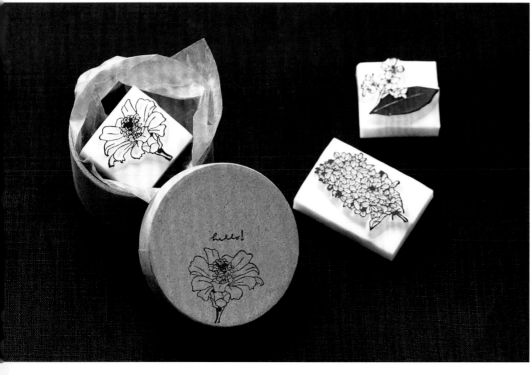

若將植物圖案橡皮章直接當作
生日禮物，收受者也一定會非
常歡喜。將禮盒蓋印上圖案，
就成為了世界上獨一無二的特
別贈禮。（誕生花圖案 P.21 百
日菊）

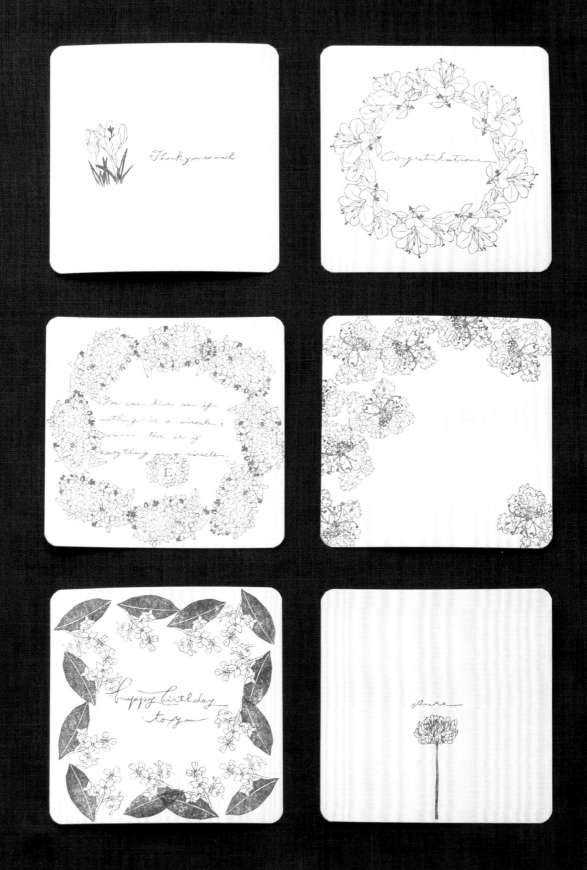

將厚紙裁剪至 10×10 cm，四角剪圓的禮物卡，並隨心所欲地蓋印上自己喜愛的橡皮章。
左上起順時針方向依序為：番紅花‧杜鵑‧紫薇‧白三葉草‧橄欖‧歐丁香。

〈使用這款圖案！〉

大森莉紗
（OHMORI RISA）

本業為美甲師。2017年想要為自己剛出生的小孩親手作一些嬰幼兒用品，因而開始著手製作刺繡口水巾。細膩的針腳與高雅且自然的設計深具迷人魅力。
http://www.instgram.com/oioioio/

槲寄生‧野葡萄
＊放大圖（P.79）

槲寄生＆野葡萄の刺繡作品

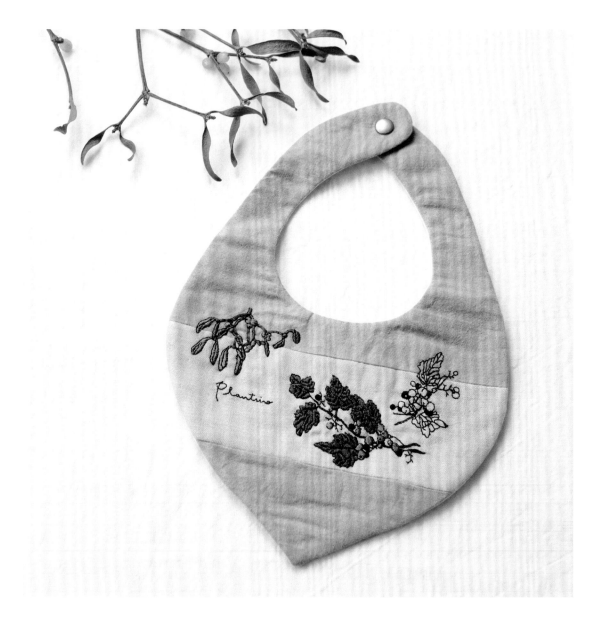

結合森林中的果實圖案，渲染整體的植物氛圍。雖然示範作品是刺繡在圍兜兜上，但你也可以自由應用在布包、上衣、絲巾等個人喜好的物品上。此作品以緞面繡＆回針繡為主要針法，所以即便是初學者也可以放心地動手挑戰。

槲寄生 & 野葡萄の刺繡作法
圖案→ P.79

● 材 料
DMC 25號繡線　各適量（參見圖示）

● 工 具
刺繡針、剪刀

● 製 作 方 法
依個人喜愛的尺寸複印圖案後，在想刺繡的布料上墊一張
複寫紙＆描圖紙，完成描圖後再著手刺繡。

原寸刺繡圖案

輪廓（#600）1股線
／回針繡

黑色果實（#600）2股線
／緞面繡

果實前端（#600）1股線
／法式結粒繡

果實（#775A）3股線
／緞面繡

小葉子（#686）3股線
／緞面繡

輪廓＆文字（#600）1股線
／回針繡

大葉子（#685）3股線
／緞面繡

Plantsiro

葉子（#926）3股線
／緞面繡

果實前端（#926）3股線
／法式結粒繡

綠色果實（#685）3股線
／緞面繡

緞面繡的方向

藤蔓（#437）2股線
／回針繡

黑色果實（#600）2股線
／緞面繡

輪廓（#600）1股線／回針繡

December

12 月

1日　香菫菜
英文名：Sweet Violet
分　類：菫菜科菫菜屬
花　語：節制的美麗

2日　瓜葉菊
英文名：Cineraria
分　類：菊科瓜葉菊屬
花　語：總是活力充沛

3日　蝴蝶蘭
英文名：Phalaenopsis
分　類：蘭科蝴蝶蘭屬
花　語：飛來的幸福

4日　大花六道木
英文名：Abelia
分　類：忍冬科六道木屬
花　語：強運

5日　仙客來
英文名：Cyclamen
分　類：報春花科仙客來屬
花　語：內向

6日　藍雀花
英文名：Blue Clover
分　類：蝶形花科藍雀花屬
花　語：約定

7日　伽藍菜
英文名：Kalanchoe
分　類：景天科伽藍菜屬
花　語：報喜

8日　寒椿
英文名：Winter Flowering Camellia
分　類：山茶科山茶屬
花　語：討人喜愛

9日　葉牡丹
英文名：Flowering Cabbage
分　類：十字花科蕓薹屬
花　語：祝福

10日 紫金牛
英文名：Marlberry
分　類：報春花科紫金牛屬
花　語：明日的幸福

11日 石斛蘭
英文名：Dendrobium
分　類：蘭科石斛蘭屬
花　語：真心

12日 諸葛菜
英文名：Peace Flower
分　類：十字花科諸葛菜屬
花　語：智慧之泉

13日 大花蕙蘭（粉紅色）
英文名：Cymbidium（Pink）
分　類：蘭科蕙蘭屬
花　語：直率

14日 尖苞樹
英文名：Epacris
分　類：尖苞樹科尖苞樹屬
花　語：博愛

15日 草莓樹
英文名：Strawberry Tree
分　類：杜鵑花科漿果鵑屬
花　語：微小的戀情

16日 荷花玉蘭
英文名：Southern Magnolia
分　類：木蘭科木蘭屬
花　語：壯麗

17日 球蘭
英文名：Wax Plant
分　類：夾竹桃科球蘭屬
花　語：人生啟程

18日 藥用鼠尾草
英文名：Common Sage
分　類：唇形科鼠尾草屬
花　語：親情

19日 縷絲花
英文名：Baby's Breath
分　類：石竹科石頭花屬
花　語：發掘內在魅力

20日 聖誕玫瑰
英文名：Christmas Rose
分　類：毛茛科鐵筷子屬
花　語：追憶

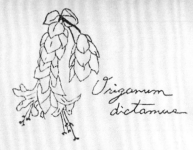

21日 奧勒岡葉
英文名：Oregano
分　類：唇形科牛至屬
花　語：美德

22日 一品紅
英文名：Poinsettia
分　類：大戟科大戟屬
花　語：祝福

23日 柚子
英文名：Japanese Citron
分　類：芸香科柑橘屬
花　語：純真之人

24日 槲寄生
英文名：Mistletoe
分　類：槲寄生科槲寄生屬
花　語：克服困難

25日 柊樹
英文名：Chinese Holly
分　類：木犀科木犀屬
花　語：遠見

26日 柃木
英文名：Japanese Eurya
分　類：山茶科柃木屬
花　語：敬神

27日 樹蘭
英文名：Button-hole Orchid
分　類：蘭科樹蘭屬
花　語：豐富每一天

28日 南非葵
英文名：Anisodontea
分　類：錦葵科玲瓏扶桑屬
花　語：溫和的感性

29日 南天竹
英文名：Heavenly Bamboo
分　類：小檗科南天竹屬
花　語：我的愛有增無減

30日 柴胡
英文名：Thorough Wax
分　類：傘形科柴胡屬
花　語：初吻

31日 菫花蘭
英文名：Pansy Orchid
分　類：蘭科菫花蘭屬
花　語：家庭之愛

誕生花是大自然的禮物，不經意地展現出各人獨有的個性。

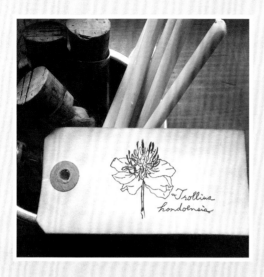

誕生花是個人專屬的代表象徵之一，
若將特製賀卡附加在禮物上，一定會被對方視為珍貴寶物。

22. November Trollius hondoensis / 1. December Viola odorata
15. January Oncidium / 9. February Myrtus communis

January
1月

1日　山茶花
英文名：Camellia
分　類：山茶科山茶屬
花　語：絕佳的魅力

3日　番紅花
英文名：Crocus
分　類：鳶尾科番紅花屬
花　語：青春的喜悅

2日　臘梅
英文名：Winter Sweet
分　類：臘梅科臘梅屬
花　語：內涵

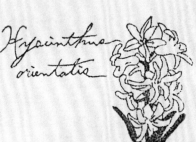

4日　風信子（白色）
英文名：Hyacinth（White）
分　類：天門冬科風信子屬
花　語：低調的可愛

6日　東北菫菜（粉紅色）
英文名：Violet（Pink）
分　類：菫菜科菫菜屬
花　語：愛

5日　獐耳細辛
英文名：Kidney Wort
分　類：毛茛科銀蓮花屬
花　語：自信

7日　小花糖芥
英文名：Treacle Mustard
分　類：十字花科糖芥屬
花　語：心動

8日　鼠麴草
英文名：Jersey Cudweed
分　類：菊科鼠麴草屬
花　語：溫暖的心情

9日　東北菫菜
英文名：Violet
分　類：菫菜科菫菜屬
花　語：小心翼翼

10日　小蒼蘭

英文名：Freesia
分　類：鳶尾科小蒼蘭屬
花　語：純情

12日　側金盞花

英文名：Amur Adonis
分　類：毛茛科側金盞花屬
花　語：祝福

11日　康乃馨（粉紅色）

英文名：Carnation（Pink）
分　類：石竹科石竹屬
花　語：女性的愛

13日　喇叭水仙

英文名：Daffodil
分　類：石蒜科水仙屬
花　語：與生俱來的能力

15日　文心蘭

英文名：Dancing Lady Orchid
分　類：蘭科文心蘭屬
花　語：令人難忘的美麗眼眸

14日　仙客來

英文名：Cyclamen
分　類：報春花科仙客來屬
花　語：內向

16日　金魚草

英文名：Snapdragon
分　類：車前科金魚草屬
花　語：清純

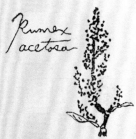

17日　酸模

英文名：Common Sorrel
分　類：蓼科酸模屬
花　語：體貼

18日　報春花

英文名：Primrose
分　類：報春花科報春花屬
花　語：兩小無猜的戀情

19日　小玉葉金花

英文名：Buddha's Lamp
分　類：茜草科玉葉金花屬
花　語：神話

20日　銀扇草

英文名：Penny Flower
分　類：十字花科銀扇草屬
花　語：無常的美麗

21日 迷迭香
英文名：Rosemary
分　類：唇形科迷迭香屬
花　語：回憶

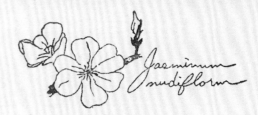

22日 迎春花
英文名：Winter Jasmin
分　類：木犀科迎春花屬
花　語：恩惠

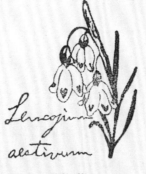

23日 雪片蓮
英文名：Snowflake
分　類：石蒜科雪片蓮屬
花　語：純真之心

24日 番紅花
英文名：Saffron Crocus
分　類：鳶尾科番紅花屬
花　語：爽朗

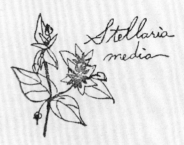

25日 繁縷
英文名：Chickweed
分　類：石竹科繁縷屬
花　語：可愛

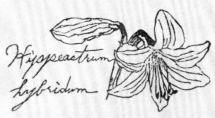

26日 孤挺花
英文名：Amaryllis
分　類：石蒜科朱頂紅屬
花　語：內向的美麗

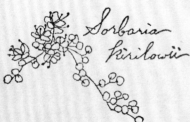

27日 合花楸
英文名：Japanese Rowan
分　類：薔薇科合花楸屬
花　語：不怠惰之心

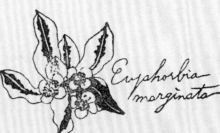

28日 銀邊翠
英文名：Snow-on-the-mountain
分　類：大戟科大戟屬
花　語：好奇心

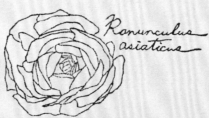

29日 花毛茛
英文名：Ranunculus
分　類：毛茛科毛茛屬
花　語：滿溢的魅力

30日 金鳳花
英文名：Buttercup
分　類：毛茛科毛茛屬
花　語：期待來臨

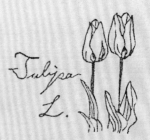

31日 鬱金香（紅色）
英文名：Tulip（Red）
分　類：百合科鬱金香屬
花　語：告白戀情

February

2月

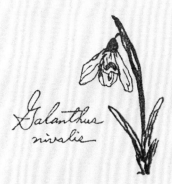

1日 梅花
英文名：Japanese Apricot
分　類：薔薇科杏屬
花　語：崇高之心

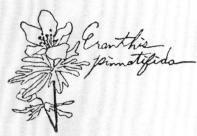

2日 雪花蓮
英文名：Snow Drop
分　類：石蒜科雪花蓮屬
花　語：希望

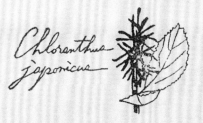

3日 節分草
英文名：Evanthis Pinnatifida
分　類：毛莨科日本菟葵屬
花　語：光輝

4日 銀線草
英文名：Chloranthus japonicus
分　類：金粟蘭科金粟蘭屬
花　語：被隱藏的美麗

5日 朝鮮白頭翁
英文名：Nodding Anemone
分　類：毛莨科白頭翁屬
花　語：清純之心

6日 西洋油菜
英文名：Field Mustard
分　類：十字花科蕓薹屬
花　語：開朗

7日 風信子（藍色）
英文名：Hyacinth（Blue）
分　類：天門冬科風信子屬
花　語：不變的愛

8日 虎耳草
英文名：Strawberry Geranium
分　類：虎耳草科虎耳草屬
花　語：戀心

9日 香桃木
英文名：Common Myrtle
分　類：桃金孃科香桃木屬
花　語：愛的低語

10日　瑞香
英文名：Daphne
分　類：瑞香科瑞香屬
花　語：光榮

11日　大丁草
英文名：Transvaal Daisy
分　類：菊科大丁草屬
花　語：神祕

12日　連翹
英文名：Golden Bells
分　類：木犀科連翹屬
花　語：豐沛的希望

13日　高山火絨草
英文名：Edelweiss
分　類：菊科高山火絨草屬
花　語：高貴

14日　含羞草
英文名：Mimosa
分　類：豆科含羞草屬
花　語：祕密之愛

15日　結香
英文名：Mitsumata
分　類：瑞香科結香屬
花　語：血緣至親的羈絆

16日　非洲菫
英文名：African Violet
分　類：苦苣苔科非洲菫屬
花　語：微小的愛情

17日　皺皮木瓜
英文名：Japanese Quince
分　類：薔薇科木瓜屬
花　語：精靈的光芒

18日　毛茛
英文名：Buttercup
分　類：毛茛科毛茛屬
花　語：天真無邪

19日　紫玉蘭
英文名：Mulan Magnolia
分　類：木蘭科木蘭屬
花　語：高尚

20日　紫羅蘭
英文名：Gilly Flower
分　類：十字花科紫羅蘭屬
花　語：寬容的愛情

21日 粉蝶花
英文名：Baby-blue-eyes
分　類：水葉科粉蝶花屬
花　語：我原諒你

23日 日本辛夷
英文名：Kobushi Magnolia
分　類：木蘭科木蘭屬
花　語：友情

22日 小蒼蘭（紅色）
英文名：Freesia（Red）
分　類：鳶尾科小蒼蘭屬
花　語：親切

24日 櫻草
英文名：Primrose
分　類：報春花科報春花屬
花　語：青春的開始與結束

26日 側金盞花
英文名：Amur Adonis
分　類：毛茛科側金盞花屬
花　語：愛的深度

25日 玫瑰
英文名：Rose
分　類：薔薇科薔薇屬
花　語：尊敬

27日 聖母百合
英文名：Madonna Lily
分　類：百合科百合屬
花　語：純潔之心

29日 勿忘草
英文名：Forget-me-not
分　類：紫草科勿忘草屬
花　語：勿忘我

28日 蠟菊
英文名：Straw Flower
分　類：菊科蠟菊屬
花　語：不滅的愛

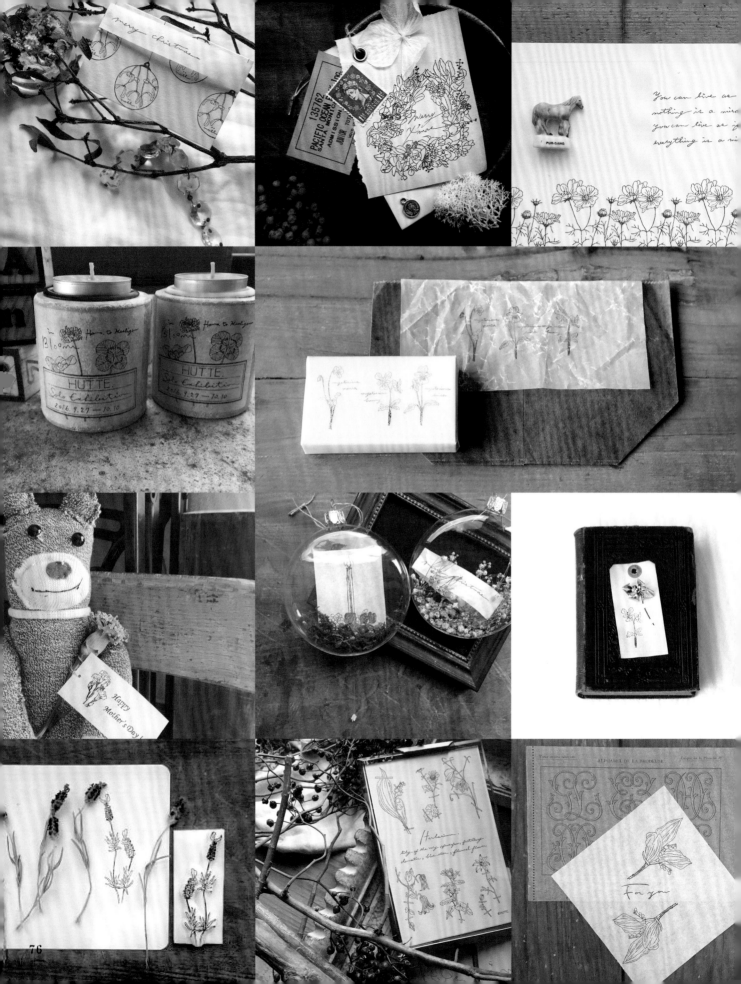

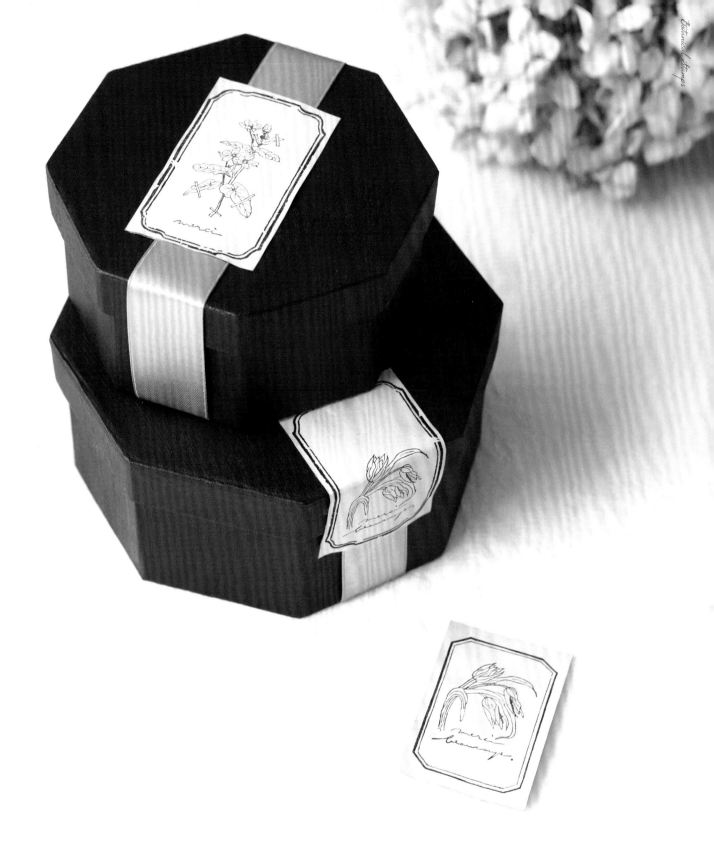

以不同的搭配組合＆蓋印方式，擴展出無限變化的風格應用。

邊框×植物圖，組合變化無限大。試著在贈與珍視之人的禮物上附加專屬風格吧！
上／藍星花（P.49） 下／鬱金香（P.78） 邊框系列（P.47）

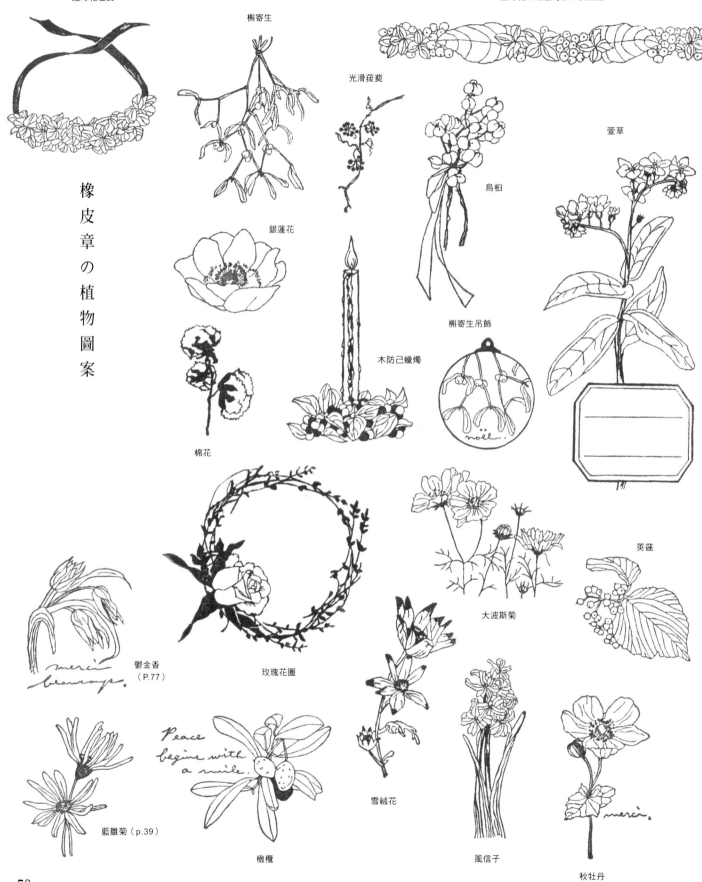

繡球花髮飾

繡球花＆胡椒莓果の裝飾線

槲寄生

光滑菝葜

萱草

橡皮章の植物圖案

銀蓮花

烏桕

棉花

木防己蠟燭

槲寄生吊飾

鬱金香
（P.77）

玫瑰花圈

大波斯菊

莢蒾

merci beaucoup.

藍雛菊（p.39）

橄欖

雪絨花

風信子

秋牡丹

Peace begins with a smile.

noël

merci.

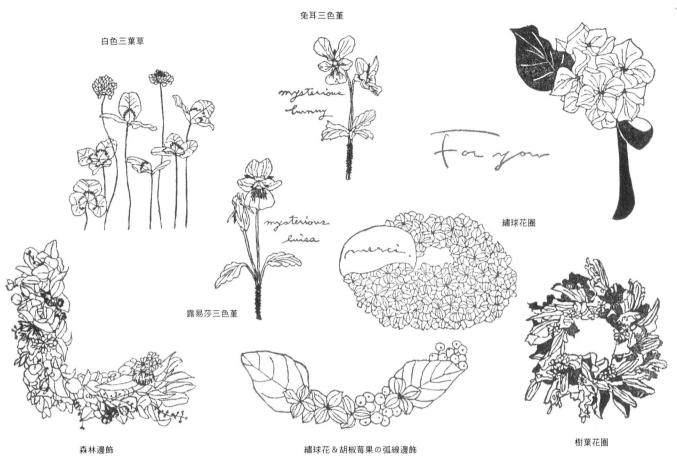

白色三葉草

兔耳三色菫

mysterious
bunny

緞帶＆繡球花の邊飾

For you

mysterious
luisa

merci.

繡球花圈

露易莎三色菫

森林邊飾

繡球花＆胡椒莓果の弧線邊飾

樹葉花圈

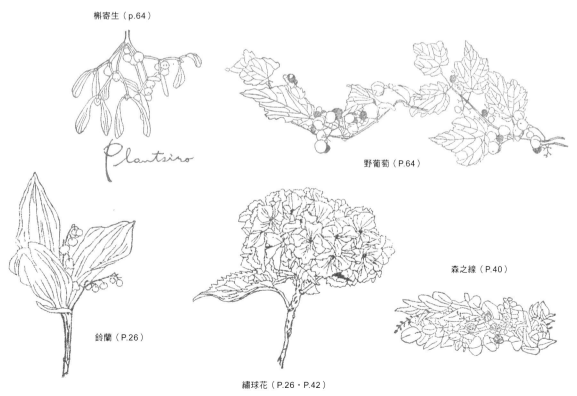

槲寄生（p.64）

Plantsiro

野葡萄（P.64）

鈴蘭（P.26）

繡球花（P.26・P.42）

森之線（P.40）

鈴蘭胸花的作法 （成品見 P.26）

成品尺寸／W6×H11cm
圖案→ P.79

● 材 料
藝術花用棉布（15×15cm）1片
藝術花用鈴蘭花瓣布片
　（1.8×1.8cm）6片、（1.6×1.6cm）1片
藝術花用染料（花：白色、黃色、綠色
　　　　　　　葉：黃色、綠色、栗色）各適量
描圖紙、厚紙　各適量
鐵絲（白色 #32）5支
薄絹膠帶（5mm寬）約10cm
別針（2.5cm）1個
其他／紙型用厚紙、黏著劑

● 道 具
布剪、吹風機、畫筆、調色盤、燙墊、鈴蘭燙器
尖嘴鉗、木錐、脫脂棉、竹籤

● 製 作 方 法
1　製作葉片紙型。
2　在調色盤上以顏料調配出葉片顏色後，將藝術花用棉
　　布進行染色。
3　扭轉步驟2的棉布，並以吹風機吹乾。（→P.27）
4　將布料平整攤開，以步驟1的型紙描出葉片輪廓線，剪
　　下2片葉子。
5　將鐵絲剪至1／2，染成與葉片相同的顏色。
6　將鈴蘭花瓣布片染成米白色，乾燥之後以鈴蘭燙器將
　　布花片塑型出弧度。（→圖a・b）
7　以木錐在步驟6的花瓣布片正中央鑽孔，並將鐵絲一端
　　捲成圓渦狀，沾取黏著劑後穿過花瓣的孔洞。（→圖c）
8　步驟4的葉片塗上黏著劑，將鐵絲黏貼於葉片中央線處，
　　再縱向對摺葉片。（→圖d）
9　將花朵各依4支、3支均衡配置後扎實束緊，在下方3／
　　4處塗上黏著劑，以薄絹膠帶纏繞固定。（→圖e）
10　將步驟9的花朵與葉片整合成束，下方1／2處塗上黏著
　　劑，以薄絹膠帶纏繞固定。（→圖f）
11　以黏著劑固定別針。

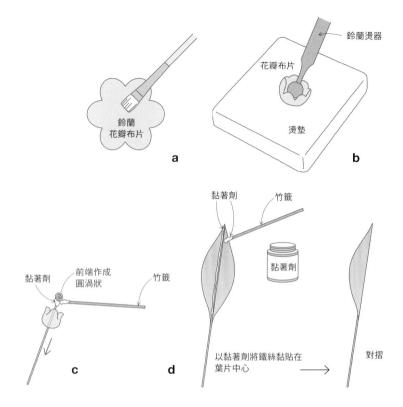

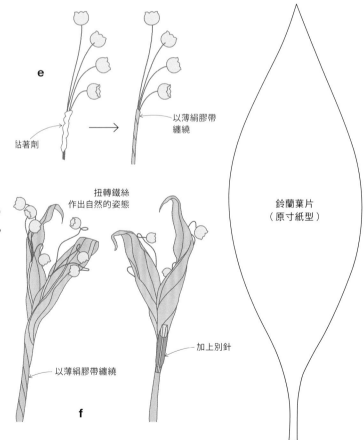

趣·手藝 93

手繪植物風橡皮章應用圖帖

作　　者／HUTTE.
譯　　者／Miro
發 行 人／詹慶和
總 編 輯／蔡麗玲
執行編輯／陳姿伶
編　　輯／蔡毓玲·劉蕙寧·黃璟安·李宛真·陳昕儀
執行美編／周盈汝
美術編輯／陳麗娜·韓欣恬
出 版 者／Elegant-Boutique新手作
發 行 者／悦智文化事業有限公司　郵政劃撥帳號／19452608
戶　　名／悦智文化事業有限公司
地　　址／220新北市板橋區板新路206號3樓
電　　話／(02)8952-4078　傳真／(02)8952-4084
網　　址／www.elegantbooks.com.tw
電子郵件／elegant.books@msa.hinet.net

2019年1月初版一刷　定價350元

Lady Boutique Series No.4576
BOTANICAL ZUANSHU
© 2018 Boutique-sha, Inc.
All rights reserved.
Original Japanese edition published in Japan by BOUTIQUE-SHA.
Chinese (in complex character) translation rights arranged with BOUTIQUE-SHA
through KEIO CULTURAL ENTERPRISE CO., LTD., New Taipei City, Taiwan.

經銷／易可數位行銷股份有限公司
地址／新北市新店區寶橋路235巷6弄3號5樓
電話／(02)8911-0825　傳真／(02)8911-0801

國家圖書館出版品預行編目(CIP)資料

手繪植物風橡皮章應用圖帖 / HUTTE.著；Miro
譯. -- 初版. -- 新北市：新手作出版：悦智文化發行，
2019.01
　　面；　公分. -- (趣.手藝；93)
譯自：ボタニカル図案集
ISBN 978-986-97138-3-2(平裝)

1.工藝美術 2.勞作

964　　　　　　　　　　　　　107022478

趣‧手藝 34

勤勞手指就OK！三秒鐘‧愛上
62枚可愛の摺紙小物
BOUTIQUE-SHA◎著
定價280元

趣‧手藝 35

簡華好縫大成功！一次學會65
付超可愛零小物×實用長夾
金澤明美◎著
定價320元

趣‧手藝 36

超好玩&超益智！趣味摺紙大
全集=完整收錄157件超人氣
摺紙動物&紙玩具（暢銷版）
主婦之友社◎授權
定價380元

趣‧手藝 37

大日子×小手作！365天都能
送的祝福手作黏土禮物提案
FUN天BEST60
幸福豆手創館（胡瑞娟 Regin）
師生合著
定價320元

趣‧手藝 38

100%可愛の逆襲裝飾！
手帳控＆卡片迷都想學的手繪
風文字圖繪750點
BOUTIQUE-SHA◎授權
定價280元

趣‧手藝 39
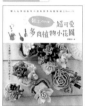
不澆水！黏土作的神奇！超可愛
多肉植物小花園：偽植鑑賞×
人氣配色×手作綠意 懶人在
家也能作的經典款多肉植物黏
土BEST.25
蔡青芬◎著
定價350元

趣‧手藝 40

簡單‧好作の不織布換裝娃
娃時尚微手作 4款風格娃娃
×80件服裝＆配飾
BOUTIQUE-SHA◎授權
定價280元

趣‧手藝 41

Q萌玩偶出沒注意！
輕鬆手作112隻療癒系の可愛不
織布動物
BOUTIQUE-SHA◎授權
定價280元

趣‧手藝 42

[完整教學圖解]
摺×疊×剪×刻4步驟完成120
款美麗剪紙
BOUTIQUE-SHA◎授權
定價280元

趣‧手藝 43

9位人氣插畫家可愛發想大集合
每天都想使用的萬用橡皮章圖
案集
BOUTIQUE-SHA◎授權
定價280元

趣‧手藝 44

動物系人氣手作！
DOGS & CATS‧可愛の掌心
貓咪動物偶
須佐沙知子◎著
定價300元

趣‧手藝 45

初學者の第一本UV膠飾品教科書
從初學到進階：製作超人氣作
品の完美小細節All in one！
熊崎堅一◎監修
定價350元

趣‧手藝 46

宝食‧麵包‧拉麵‧甜點‧擬真
度100%！輕鬆作1/12の微型樹
脂土美食76道（暢銷版）
ちょび子◎著
定價320元

趣‧手藝 47

全齡OK！親子同樂熱力遊戲完
全版‧趣味翻花繩大全集
野口廣◎監修
主婦之友社◎授權
定價399元

趣‧手藝 48

牛奶盒作の美麗布盒設計60選
清爽收納x空間整調の好點子
BOUTIQUE-SHA◎授權
定價280元

趣‧手藝 50
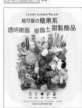
CANDY COLOR TICKET
超可愛的糖果系透明樹脂x樹脂
土甜點飾品
CANDY COLOR TICKET◎著
定價320元

趣‧手藝 49
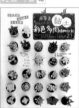
原來是黏土！MARUGO的彩色
多肉植物日記：自然素材‧風
格雜貨 造型盆器懶人在家
也能作の經典多肉植物黏土
ZAKKA 27
丸子（MARUGO）◎著
定價350元

趣‧手藝 51

Rose window美麗&透光：玫瑰
窗對稱剪紙
平田朝子◎著
定價280元

趣‧手藝 52

玩黏土‧作陶器！
可愛北歐風別針77選
BOUTIQUE-SHA◎授權
定價280元

趣‧手藝 53

New Open‧開心玩！開一間超
人氣の不織布甜點屋
堀內さゆり◎著
定價280元

趣‧手藝 54

Paper‧Flower‧Gift：小清新
生活美學×可愛の立體剪紙花
飾四季帖
くまだまり◎著
定價280元

趣‧手藝 55

每日の趣味‧剪開信封輕鬆作
紙雜貨你一定會作的N個可愛
版紙藝創作
宇田川一美◎著
定價280元

趣‧手藝 56

可愛限定！KIM'S 3D不織布動
物遊樂園（暢銷精選版）
陳春金‧KIM◎著
定價320元

趣‧手藝 57

宅家速開店指南：不織布の幸
福料理日誌
BOUTIQUE-SHA◎授權
定價280元

趣‧手藝 58

花‧葉‧果實の立體刺繡書
以鐵絲勾勒輪廓‧繡製出漸層
色彩的立體花朵
アトリエ Fil◎著
定價280元

趣‧手藝 59

黏土×環氧樹脂‧袖珍食物＆
微型店舖230選
Plus 11間商店街店舖造景教學
大野幸子◎著
定價350元

趣‧手藝 60

可愛到不行的不織布點心
寺西惠里子◎著
定價280元

趣‧手藝 61
雜貨迷超愛的木器彩繪練習本
20位人氣畫家×5大季節主
題‧一本學會就上手
BOUTIQUE-SHA◎授權
定價350元

趣・手藝 62

不織布Q手作·超萌狗狗總動員

陳春金・KIM◎著
定價350元

趣・手藝 63

熱縮片飾品の二三

最萌輕量級手作!療癒系環保小物自己做
一次OK!立即學會熱縮片的
著色・造型・應用技巧

NanaAkua◎著
定價350元

趣・手藝 64

開心玩黏土·MARUGO彩色多肉植物日記2

開心玩黏土!MARUGO彩色多
肉植物日記2
懶人最愛的多肉植物&盆組小
花園

丸子(MARUGO)◎著
定價350元

趣・手藝 65

一學就會の立體浮雕刺繡可愛圖案集

一學就會の立體浮雕刺繡可愛
圖案集
Stumpwork基礎實作:填色1
一整本圖案集の全圖解立即學

アトリエ Fil◎著
定價320元

趣・手藝 66

陶土胸針&造型小物

玩陶收藏OK!一說就會作的陶
土胸針&造型小物

BOUTIQUE-SHA◎授權
定價280元

趣・手藝 67

從可愛小圖開始學縫十字繡

從可愛小圖開始學縫十字繡軟
格子∨貼布繡∨特色編結900+

大圖まこと◎著
定價280元

趣・手藝 68

UV膠飾品 Best 37

超簡單、精緻の可愛的UV膠飾
品Best37!閃光炫∨個性�
手作女孩最愛の自己做配件NG完

張家慧◎著
定價320元

趣・手藝 69

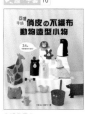

清新・自然・刺繡人最愛的花草模樣手繡帖

清新・自然・刺繡人最愛的花
草模樣手繡帖

點與線模樣製作所 岡理惠子◎著
定價320元

趣・手藝 70

軟 QQ 襪子娃娃

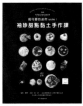

谷育玲一下子就QQ縫子設計

陳春金・KIM◎著
定價350元

趣・手藝 71

黏土作·迷你人氣甜點&美食best82

超擬真の料理廚房·黏土作の
迷你人氣甜點&美食best82

ちょび子◎著
定價320元

趣・手藝 72

可愛北歐風の小巾刺繡

可愛北歐風の小巾刺繡:47款
簡單好作的日常小物

BOUTIQUE-SHA◎授權
定價280元

趣・手藝 73

袖珍模型麵包雜貨

不膩吃の一桌袖珍模型麵包雜
貨·闇得難得放好睡香香!手作
樂開桌!一起揉揉

ぱんころもち・カリーノぱん◎合著
定價280元

趣・手藝 74

小小雜貨の不織布料理教室

小小雜貨の不織布料理教室

BOUTIQUE-SHA◎授權
定價300元

趣・手藝 75

好可愛圍兜兜

新手作寶貝の好可愛圍兜兜:
基本款・外出款・時尚款・過
節款・功能款・穿搭變化一級
棒!

BOUTIQUE-SHA◎授權
定價320元

趣・手藝 76

俏皮の不織布動物造型小物

手作俏皮の
不織布動物造型小物

やまとの ゆかり◎著
定價280元

趣・手藝 77

袖珍甜點黏土手作課

超可愛的迷你size!
袖珍甜點黏土手作課

関口真優◎著
定價350元

趣・手藝 78

超大朵紙花設計集

華麗の綻放!
超大朵紙花設計集
全圖解&教學解析・婚禮&系
裝・特色佈置小物

MEGU (PETAL Design)◎著
定價380元

趣・手藝 79

讓人超暖心の手工立體卡片

收到會微笑!
讓人超暖心の手工立體卡片

鈴木孝美◎著
定價320元

趣・手藝 80

黏土小鳥

手捏時療癒・賞玩暖心の
黏土小鳥

ヨシオミドリ◎著
定價350元

趣・手藝 81

超萌可愛的UV膠&熱縮片飾品120選

超萌可愛的
UV膠&熱縮片飾品120選

キムラプレミアム◎著
定價320元

趣・手藝 82

超萌簡單的UV膠飾品100選

簡到爆單の
UV膠飾品100選

キムラプレミアム◎著
定價320元

趣・手藝 83

可愛造型趣味摺紙書

寶貝最愛的
可愛造型趣味摺紙書
動物手指偶動物∨
一邊玩一邊學

いしばし なおこ◎著
定價280元

趣・手藝 84

簡單可愛的不織布動物玩偶

超精選!有131隻喔!
簡單手縫可愛的
不織布動物玩偶

BOUTIQUE-SHA◎授權
定價300元

趣・手藝 85

三角摺紙趣味手作

愛玩紙の想像力!
直覺立體造型妙
三角摺紙趣味手作

岡田郁子◎著
定價300元

趣・手藝 86

玩偶の不織布手作遊戲

呆萌!
玩偶の不織布手作遊戲

BOUTIQUE-SHA◎授權
定價300元

趣・手藝 87

輕鬆手縫84款不織布造型偶

超可愛手作課!
輕鬆手縫84款不織布造型偶

たちばなみよこ◎著
定價320元

趣・手藝 88

超可愛黏土動物同樂會

集合囉!
超可愛的黏土動物同樂會

幸福豆手創館(胡瑞娟 Regin)◎著
定價350元

趣・手藝 89

超可愛!換裝娃娃×動物摺紙

超可愛!
換裝娃娃×動物摺紙58款

いしばし なおこ◎著
定價300元

趣・手藝 90

捲筒紙芯變花樣

捲筒紙芯變花樣
剪一剪春花開了
滿地花開了!

阪本あやこ◎著
定價300元

趣・手藝 91

動物系黏土週力車

可愛暴走趣!
超簡單!動物系黏土週力車

幸福豆手創館(胡瑞娟 Regin)◎著權
定價320元

趣・手藝 92

超可愛網美風黏土娃娃

超可愛網美風
黏土娃娃

蔡青芬◎著
定價350元

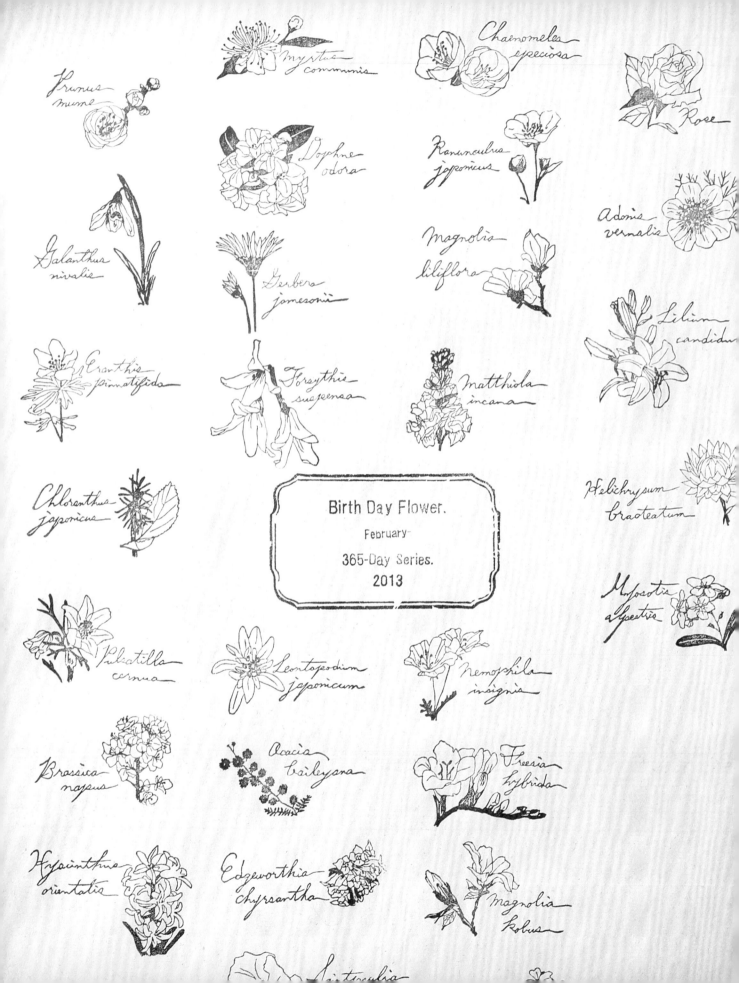

Myrtus communis

Chaenomeles speciosa

Prunus mume

Rose

Daphne odora

Ranunculus japonicus

Adonis vernalis

Galanthus nivalis

Gerbera jamesonii

Magnolia liliflora

Lilium candidum

Eranthis pinnatifida

Forsythia suspensa

Matthiola incana

Chloranthus japonicus

Birth Day Flower.

February

365-Day Series.

2013

Helichrysum bracteatum

Pulsatilla cernua

Leontopodium japonicum

Nemophila insignis

Myosotis alpestris

Brassica napus

Acacia baileyana

Freesia hybrida

Hyacinthus orientalis

Edgeworthia chrysantha

Magnolia kobus

Sinstrenalia